國家圖書館出版品預行編目資料

滑雪讓我們人生更完整：兩個熱雪大叔的冒險之旅／
李李仁, 史丹利著；──初版
──臺北市：圓神，2016.11
240面；17×23公分──（圓神文叢；204）
ISBN 978-986-133-598-8（平裝）
1.滑雪 2.文集

994.607 105018202

兩個熱雪大叔的 **冒險之旅**
李李仁、史丹利·著

圓神出版事業機構‧圓神出版社　www.booklife.com.tw／reader@mail.eurasian.com.tw　圓神文叢 204

作者｜李李仁‧史丹利　文字協力｜林秀娟　攝影｜Ian Millar‧吳晴中‧謝文創‧阿賢　技術指導｜陳書緯
發行人｜簡志忠　出版者｜圓神出版社有限公司　地址｜台北市南京東路四段50號6樓之1　電話｜（02）2579-6600‧2579-8800‧2570-3939　傳真｜（02）2579-0338‧2577-3220‧2570-3636
總編輯｜陳秋月　主編｜吳靜怡　專案企畫｜賴真真　責任編輯｜吳靜怡　校對｜吳靜怡‧周奕君　美術編輯｜林雅錚　行銷企畫｜吳幸芳‧荊晟庭
印務統籌｜劉鳳剛‧高榮祥　監印｜高榮祥　排版｜陳采淇
經銷商｜叩應股份有限公司　郵撥帳號｜18707239　法律顧問｜圓神出版事業機構法律顧問 蕭雄淋 律師　印刷｜國碩印前科技股份有限公司　2016年11月初版

定價400元　ISBN 978-986-133-598-8　版權所有‧翻印必究

PROLOGUE

前言

我憑什麼寫
這本書？

當初李仁哥要我一起寫這本書的時候，其實我內心是很猶豫的。

因為我不是什麼滑雪高手，滑雪的經歷也不長，跟那些很厲害的人比起來，我真的連根毛都不是，我還真不知道我到底憑什麼來寫這本書，畢竟我有的大概也只有對滑雪的熱情與喜愛吧！

但正因為我對滑雪的熱情與喜愛，所以想讓更多人知道滑雪的樂趣，剛好我唯一會的也就是寫東西，我也只能用這樣的方式來吸引更多人來接觸這個運動。

滑雪這東西很有趣，它是有個週期性的，喜歡滑雪的人，每年都會有一種莫名的輪迴。大概從每年的三月底開始，雖然日本的雪場有些開到四月甚至五月，但雪況就沒有那麼的好，所以大概三月的時候，就會開始有種「今年的雪季要結束了啊……」的感慨。接著到十月之前中間那段夏天的時間，偶爾跟朋友聊天時也會聊到滑雪，聊到興奮之餘，就會有一種希望冬天快點來的感慨。

接著十月、十一月，是最難熬的時候，明明知道雪季快來臨了，卻什麼也不能做，只能苦苦的等待，唯一的慰藉是去我常去的雪具專賣店ALL RIDE晃晃，看看今年有沒有什麼新款的雪衣或裝備推出，然後繼續等待著雪季的開始。

十二月雪季開始，當然一開始的雪況可能不會那麼好，所以通常我們都會等到跨完年再出發，這時候等待已經變成了期待，接下來的一月，就是雪季的開始啊！然後又是四月開始的感嘆，就是這樣的一直輪迴著……

熱愛滑雪的人一年心情大概就是如此，如果你真的愛上這項運動，你一定會有一樣的感受。

另外滑雪還有另一個好處是，你真的很容易交到朋友。因為在台灣滑雪的人還是沒有那麼多，所以一旦你遇到一個也是愛滑雪的新朋友，保證你們馬上會像遇到同樣喜歡一個球隊的球迷一樣，興奮的整晚聊不停啊！

我的朋友就跟我說過，每次如果遇到有在滑雪的人，然後跟他們聊到滑雪，每個人的眼睛都會馬上亮了起來，他覺得這是一個很不可思議的事情，對於沒有在滑雪的他來說實在無法理解，大概真的就是一種毒癮吧……

也因為這樣的癮，我想也可以讓大家跟我一起得到這個癮頭，畢竟這真的是會爽到升天的癮，但不會讓你出現幻覺，畢竟那個可能真的是要吃什麼東西才有啦……

不過我真的不是什麼厲害的滑雪高手，所以我也不會在這本書裡面教你要怎麼滑雪，也不會有「第一次滑雪就上手」這種莫名其妙的東西，如果真的可以寫這些的話，那我現在應該是在為參加冬季奧運備戰，而不是在這邊唬爛了啊⋯⋯

或許我不是最厲害的，也沒有什麼資格可以教大家滑雪，但我可以自己滑雪的經驗，尤其是在雪場打滾無數次的經驗，而且這個打滾還真的是用身體滾的動詞，不是形容詞，來告訴大家這個運動有趣的地方，畢竟我這麼一個不太運動的中年大叔都可以這麼持久了，你們沒有不行的道理啊！

把你推入這個坑，讓你跟我一樣有癮頭，這才是驅使我寫這本書的最大動力。我是絕對不會承認因為我老闆李仁哥逼我寫，我才乖乖就範的喔～～

希望大家可以跟著一起得到這個戒不掉的癮頭吧！

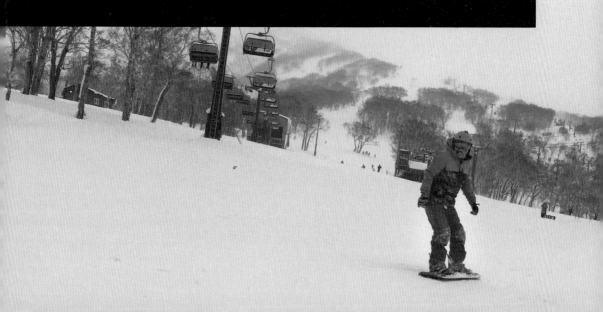

CONTENTS

我的
滑雪之路

會接觸滑雪的原因很簡單，
說起來也很無趣，
一切都只是為了愛而已。

CHAPTER

01

我為什麼會
開始滑雪？

在這幾年真正開始滑雪前，我只滑過一次雪，沒有請教練教我，很不怕死的租個雪板與裝備，就直接下去滑了。

因為年代有點久遠

只記得摔得七零八落，跟我同行的朋友勞倫斯也是新手，我們兩個就是這樣輪流的摔下山。現在回想起來，我都忘了我是怎麼搭纜車下纜車，我只記得我每次滑的時候都是用跌倒當剎車。

本來還沒滑的時候，想說至少要連滑個兩天，畢竟都難得去了。但第二天我們兩個都很有默契的沒有說要再去滑雪，因為全身痠痛到讓我們連逞強的力氣都沒有了。

剛跟Gigi在一起的時候，因為我們是十月底在一起的，而她早就已經跟朋友們訂好了跨年要去滑雪，而剛好跨年那天又是她的生日，身為一個貼心的男友，也為了維持那僅存的一點男子氣概，就算不會滑雪，也只能硬著頭皮付錢跟著去了。

那時我應該不知道，沒想到幾年後，滑雪居然變成了我最喜愛的運動之一。

當時應該要感謝我還留有這種無謂的男性尊嚴，這或許是我這輩子有史以來為了該死的面子而付出最多時間金錢與精力的事情。

尤其在摔得很慘的時候，我腦中會一直浮現「愛面子死好」的遺言，真的是遺言，因為我一度以為我可能會摔到從此爬不起來了。

一開始的時候我也沒有多想，反正我是為愛而不是為了要滑雪，所以就維持著一種無所謂的態度。但該死的，同行還有四個沒滑過的新手，然後他們很認真的報名了滑雪的課程，為了要表示合群，我也只好跟著他們一起去上課了。

會開始滑雪，是為了對女友的愛，會持續滑雪，也是為了愛。但是是對這項運動的愛，講愛或許太浮誇，但至少滑雪是我有生以來第一次那麼想要一直持續的運動，可以這麼持久，大概已經列為我生命中的奇蹟了，不管是身心靈方面都一樣啊！

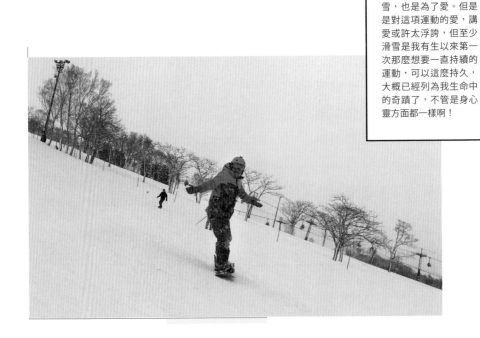

上課的教練是一位帥哥老外，教得好不好我就不予置評了，我只記得他是用鼓勵式的方法在教雪，非常的正面，正面到他大概三句話就會有一句「Awesome」來稱讚我們，我們做出他教的動作就「Awesome」，我們沒有轉好彎跌倒了也是「Awesome」，我甚至覺得光是我們從地上爬起來他也可以「Awesome」，我想他看我們大概就像是看他小孩在學步一樣的心態，「Awesome」你媽個頭啊！

就這樣「Awesome」到最後我們好像會又好像不會的下課了，滑雪學會了沒我不知道，但我知道我學得最好的就是終於把「Awesome」這個字的發音說的很標準而已。第二天開始，我們帶著「Awesome」老師的祝福，換上了裝備，忐忑的上了纜車，開始滑雪，然後就突然咻咻咻的開始滑了起來⋯⋯

當然不可能，我們依然一直在跌倒，然後只能在內心裡一直稱讚自己「Awesome」而已⋯⋯我根本還是不會滑啊！就這樣，我的滑雪之路就在一直「Awesome」當中開始了。

到目前為止我也只去滑雪過六次，第一年只去了那一次，第二年去了兩次後，好像覺得自己已經可以順順的滑了，一直到第三年，才覺得自己真的已經會滑雪了，雖然技術可能沒那麼好，雖然可能只是真的一直滑也沒有在幹嘛，但至少我終於可以真正的享受滑雪的樂趣了。

CHAPTER

02

我為什麼會
喜歡滑雪？

剛開始滑雪的時候，每個人應該都是充滿挫敗的。

一開始會站不穩，好不容易站起來，但沒多久就一定摔，然後就是一直在跌倒與爬起來間循環，不斷的循環，接下來就會有兩種情形，一種是循環到你累了想放棄，另一種就是突然穩定前進了一下下，內心就會有著無比的成就感，雖然之後可能又是以跌倒收場就是了。

滑雪的時候大家都會覺得腿會很酸之類的，但事實上如果是初學者的話，腿真的不會酸，因為你腿用了沒多久就會跌倒了，所以真的不用擔心你那什麼都沒用到的腿啊！

你應該擔心的是你的雙手，初學者滑雪時，雙手永遠是最酸的。因為你會一直跌倒，跌倒的瞬間你下意識的一定會用手去支撐，所以雙手會一直支撐你全身的重量，再加上下墜時的力量，所以你第二天起床雙手一定會是最痠痛的。當然除了手之外，全身都一樣會痠痛，因為你可能前一天是用各種不同的姿勢跌倒，正面倒、背後倒、側面倒，有時候還會加上大翻滾，第二天起床你會覺得全身都像是被揍過一樣的想罵髒話。

記得第一次滑雪時，第二天
要起床時全身無法動彈到以
為是被鬼壓床，我只能一面
罵髒話一面爬起，但還是爬
不起來，最後是用全身的力
氣滾下床後，再扶著床慢慢
爬起來，完全的一個孬樣。

但你不用擔心，因為真的不
是只有你這樣，每個人第一
次滑雪大概就是這種慘樣，
但很神奇的是，一旦你穿上
裝備後，痠痛好像就會減少
了，這可能是某種滑雪的意
志也不一定。

既然如此，為什麼我還是會
想要滑雪？除了為了愛之
外，其實真的可以一點一滴
的累積出成就感與興趣出
來，就看你夠不夠持久了。

而當你摔得那麼悽慘快要放棄的時候，突然開竅會滑了，即使沒有很厲害，但那樣的成就感真的就比把到潔西卡艾芭還差一些而已啊！

但我覺得我會持續滑雪的原因還有一個，那就是同儕壓力。之前有提過，我剛開始滑雪的時候，有四個跟我一樣的新手朋友一起學，因為我們的起跑點都一樣，那進步多少難免就會被拿來比較。其中有一個非常好強的朋友，他叫小羽，在我們都還在跌跌撞撞的時候，他突然的會滑了，在我們都會滑的時候，他又開始滑得比我們快了。「為什麼他可以比我們厲害！」「明明我們是一起學的啊！」

我們每天都在這樣的掙扎與內心吶喊中度過，總之小羽的存在大概就是我們進步的動力。

當然除了這種競爭性外，有可以一起滑雪的朋友，有可以一同成長的朋友，有可以在你卡住時適時的給你鼓勵與建議的朋友，所以我覺得滑雪有趣的地方在於，你一定要有一群好的「雪友」陪你一起進步，陪你一起跌倒，這些雪友們真的可以讓你對滑雪的熱情更加倍。

當然最重要的是，滑雪並沒有年齡的限制，什麼年紀都可以，所以我真的沒想過我的人生居然在快步入四十時還可以從事一項新的運動，我還因此認識了一個七十歲的日本老先生，他還滑得比我好，你就知道我每次看到他有多汗顏了……

所以，為什麼會喜歡滑雪，其實我說再多也都只是我自己的感受，重要的是看你想不想要去嘗試看看。

這樣你才可以親自感受到滑雪的樂趣，而且一旦真的喜歡上，那可是會上癮的啊！

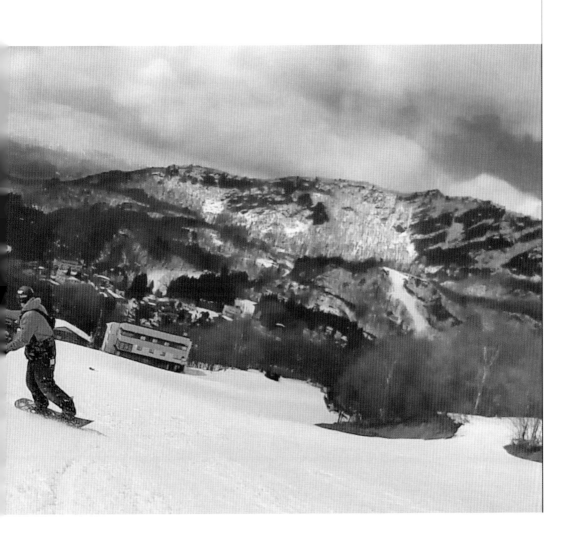

CHAPTER

03

初學者
的最大壓力

初學者最大的壓力不是摔倒，因為你很快就會摔習慣了，也不是速度，因為速度真的不會快到讓你有壓力，我想最有壓力的事情應該就是搭纜車了。

先簡單介紹一下雪場的纜車，通常會有兩種，一種是lift，一種是gondola。gondola你可以想像成貓纜那樣，但大概就是只能坐到八人左右的小貓纜，就跟一般我們對於纜車的認知一樣。而lift則是只有懸空吊個椅子的那種纜車，感覺起來好像很可怕，但通常lift都不會太高的。

初學者搭纜車會很有壓力的原因是，不管你搭的是哪種，都會有需要對抗的事情。如果是搭gondola的話比較簡單一些，雪板者搭gondola是要把板子拆下來再搭纜車，很簡單。

而初學者最常會使用的就是lift，但對雪板初學者來說，真的每搭一次lift就是一個壓力啊！因為下纜車是最可怕的啊！對ski的人來說，下纜車是一個相對輕鬆的事情，纜車到達時你只要兩腳落地，雪杖一撐，就可以輕鬆的滑出去了，但雪板就不是這麼一回事了。

雪板要下纜車時比較複雜一些，簡單說就是要在快抵達前先把綁在板子上的前腳往前嚕一點準備（搭纜車時要把後腳的binding拆掉），所以這時身體是側一邊的，然後到達的時候，就把板子放在地上，然後順著椅子前進的力量把自己推出去，這時候的另一隻腳也要站在板子上，然後就是平衡、控制方向滑出去。

光用寫的就是一堆步驟了，這樣初學者怎麼會理解啊！所以通常每個雪板初學者在搭纜車時最大的夢魇就是下纜車，在下纜車時摔個七零八落是家常便飯，但重點來了，摔跤真的也沒什麼，只是如果你在搭纜車時跌倒的話，整個纜車會因為安全的關係停止運轉，全都的人都會因為你而停下來啊！這真的超丟臉的！

我曾經就是每次搭每次摔，摔到我都覺得工作人員看到我時，臉上會出現「怎麼又是這個人？」的表情，摔到我已經爬不起來，還是工作人員死命活拖的把我拉出纜車運行的範圍，我都好想問他何時換班，因為我真的不想再被他看到啊……

通常會搭gondola都是意味著你是要去比較高的地方滑，難度當然也會提高，距離也會變長，要滑下來就是一個好大的壓力了，所以通常初學者搭gondola的機會真的不太多的。

但我想跟各位初學者說一下，真的不用覺得下纜車跌倒害纜車停止是很丟臉的事，因為我們也都經歷過這樣的事，所以現在自己在搭纜車時如果遇到突然停住的話，也只是會在內心微笑一下，因為我們都是過來人，可以體會你們的辛苦，絕對不會嘲笑你們的。

不過我本來以為下纜車是個大問題，沒想到對有些人來說，上lift也是一個很大的問題！因為我對於上纜車並沒有太大的障礙，但卻發現我的幾個朋友都還是發生過蠢事。簡單解釋一下雪板者上纜車的方法，就是把一隻腳的bilding拆掉，就這樣一隻腳拖著雪板走到纜車前，等纜車來了後一屁股坐下就可以了，這真的很簡單，但沒想到還是有人會有障礙。

有一次是我的一對夫妻朋友，他們在我的前面搭纜車，平常他們的滑雪技術也不算差，但可能是纜車的速度太快，所以當纜車來時，女生可能突然意識到纜車速度太快，所以就緊張了起來，然後一屁股坐下纜車時，大概緊張到覺得旁邊的老公有點卡住她太礙事了，她……居然就把旁邊的老公推下纜車了啊！我們在後面看到的就是她老公好大一隻被他老婆推倒在雪地裡摔了一跤，在旁邊都快笑翻了！

「夫妻本是同林鳥，大難來時各自飛。」我還是親眼看到這句話的實證了。

後來根據老婆的解釋是她真的太緊張了，所以想要清掉阻礙她順利坐下的障礙物，只是那個障礙物剛好是她老公而已。但其實解釋也沒用了，這大概可以讓我們笑個好幾年了。

還有另外一個也是上纜車的蠢事，是我的一個初學者女生朋友，因為某個朋友有帶個七歲的小女孩來滑雪，所以那個初學者朋友很自然的就被分派到照顧小女孩的工作。某次也是她們要一起搭纜車，纜車來了之後，那個女生朋友就一屁股坐下來，但我想她真的可能也很緊張吧，因為她坐到的不是纜車，而是像有人把她的椅子抽掉的惡作劇一樣，一屁股跌坐在地上啊！

還有後續，就在她跌坐在地上的那一瞬間，纜車就到了，而且還打上了她的頭，工作人員可能也沒料想到會有這種蠢事發生，所以也來不及把纜車停止，接著我朋友就連滾帶爬的爬出纜車運行的範圍，至於那個七歲小女孩，早就已經坐上纜車然後還回頭跟她說掰掰。

所以對初學者來說，不只下纜車是個很大的壓力，連上纜車都可能會是個壓力，雖然我真的沒有笨到這種程度就是了……

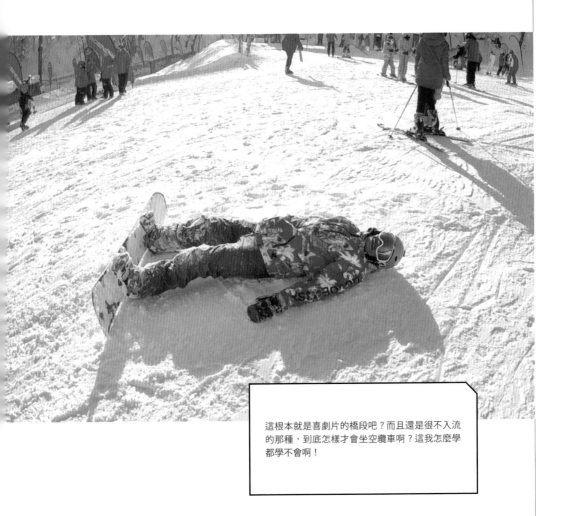

這根本就是喜劇片的橋段吧?而且還是很不入流的那種,到底怎樣才會坐空纜車啊?這我怎麼學都學不會啊!

拋棄尊嚴，練習跌倒吧！

一開始滑雪的時候，
真的會感到非常挫敗，
即使你做了多少功課都一樣。

CHAPTER

01

克服速度
與跌倒的勇氣

還沒開始滑雪前，我看了一堆YouTube上的滑雪教學，看到原理方法都知道，覺得自己應該沒問題，但事實上，到了雪場也只是一直摔而已。

「重心在前，不要往後！」「不要一直看下面，看你要去的方向！」「不要怕速度！」這些不管是看影片，還是從朋友的叮嚀裡你都會知道，但你知道是一回事，真的站上雪板又是另一回事了。

我當然知道不要怕速度啊！但等你速度變快的時候，你還是會不自覺的害怕啊！剛開始你會覺得速度快到好像自己在高速公路上狂飆的感覺，但殊不知你慢到連小朋友在旁邊走路都可能會超過你，大概就像爛電影的搞笑老哏那樣。

因為你會怕速度太快，所以重心會不由自主的想往後抵抗，結果當然就是跌倒了。

滑雪讓我們人生更完整

因為當你雙腳都被綁在板子上時，剛開始一定都會有種不安全感，速度快的時候你會越害怕，那些滑雪的技巧與道理早就不知飛到哪裡了。

畢竟道理我們都知道，但也僅止於知道而已。有時候我在想，會不會滑雪這回事真的不是看你的技術有多好，或是運動神經有多棒，而完全是在於你對抗速度與害怕跌倒的勇氣而已，如果你可以有勇氣克服的話，滑雪對你來說應該就不會是困難的事了。

讓我印象很深刻的是，在我第二次去滑雪的時候，同行的人有一個叫姚元浩的傢伙，他是第一次滑雪，我那時心想，至少我多他一次的經驗，他應該

會比我菜很多，畢竟外表贏不過他，但至少要有其他東西可以贏過他吧！

第一天滑的時候，還看他一直在跌倒，雖然會裝出一副前輩的樣子鼓勵他加油，但其實我內心裡是在暗爽，我終於除了長度外還有可以贏過他的地方了啊！但到了第二天，我才知道他真的是個瘋子，完全不怕摔的瘋子，因為他不怕摔，所以速度快也不怕，就這樣，不到兩天的時間他就超過我了……

結果第三天，他就開始去滑山壁然後跳起來的那種需要難度的玩法了，每次看到我就會說：「走啦！我們去衝牆啦！」然後就自己拿著板子

去搭纜車了,他才第一次滑雪啊!那一陣子我都會叫他「衝牆哥」,因為他真的是個徹頭徹尾的瘋子啊!

這印證了你只要有克服速度與跌倒的勇氣,那你學滑雪真的會比別人快很多的。

當然不是只有這樣而已,滑雪還是需要一些技巧的,當你真的可以順利的滑的時候,可能還是需要修正一些姿勢與技巧,這樣才能算是真正的會滑雪。

一般建議第一次滑雪的時候還是要去上課請教練教,了解一些基本動作與技巧後,上手會比較容易一些,不然自己在那邊跌跌撞撞的,只是會讓你更加挫敗而已,畢竟不是每個人都是「衝牆哥」啊!

最後說一下那個「衝牆哥」,之後我還有跟他一起滑過一次雪,但多半時候都只有在吃飯的時候看到他,因為他已經厲害到可以去更高的地方玩更陡的雪道,那也才只是他第二次滑雪而已啊!上天未免也太不公平了啊!憑什麼他長得那樣又那麼會運動啊!

所以我想除了勇氣之外,你可能還要拋棄你的羞恥心才會學得安心啊……

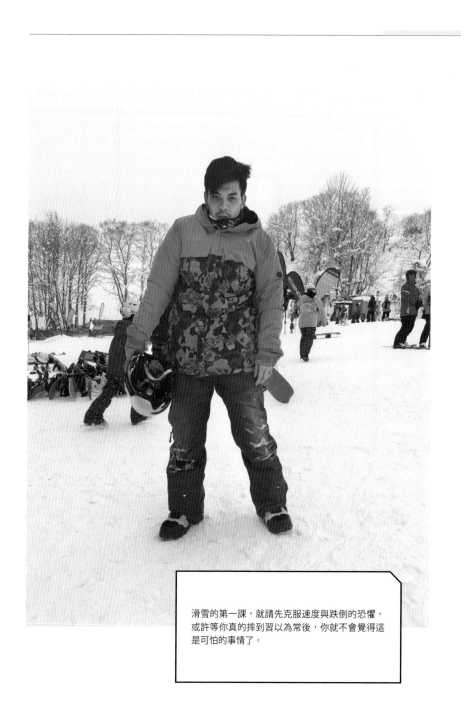

滑雪的第一課，就請先克服速度與跌倒的恐懼，
或許等你真的摔到習以為常後，你就不會覺得這
是可怕的事情了。

CHAPTER

02

拋棄尊嚴
與男子氣概吧!

前面有說過，我會想去滑雪是因為Gigi的關係，她已經滑了好幾年了，所以理所當然她的技術比我這個完全沒滑過的新手好很多。

我想如果是充滿男子氣概又自尊心強的男生，一定會很受不了這樣的情形，一到了雪場看到自己的女朋友「咻咻咻～」的從你身旁帥氣的滑過，而你卻只能不停的在原地狼狽的摔倒後，男子氣概這些什麼鬼東西早就與你的尊嚴一起被埋在雪場裡了。

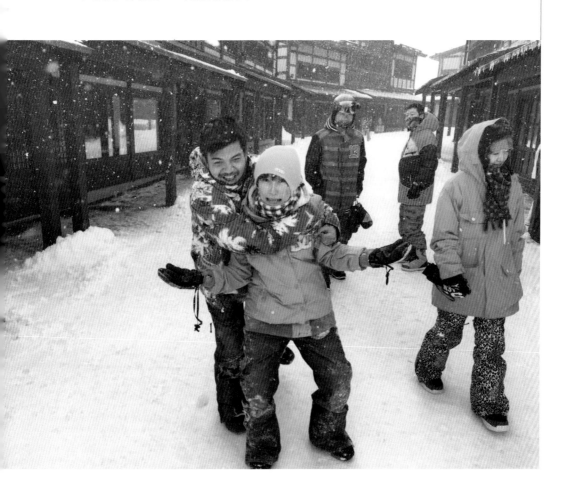

例如在我跌得七零八落的時候，Gigi就會在一旁不斷的鼓勵我，大概是母愛的發揮吧，她那時候對我的呵護與照顧根本就像我是她的小孩一樣，平常可能走路走太慢就會被她嫌了，這時候她卻變得超有耐心，有耐心到會一直因為我跌倒而停下來等我，叫我不要急，有母愛到會不時的鼓勵我說我有進步了好棒棒，我根本就像是個幼稚園小朋友一樣的被寵愛。超級沒有男子氣概與尊嚴啊！我想這應該是我交女友以來最孬的時候了吧……

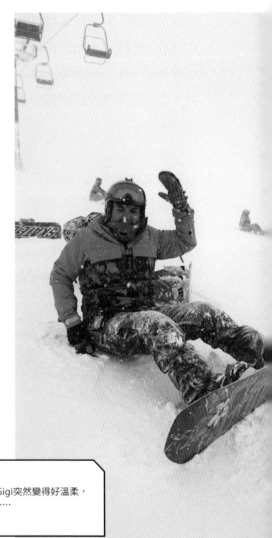

不過這樣其實也不錯啦，Gigi突然變得好溫柔，只是我完全的無法適應啊……

而這個時候我也只能拋棄尊嚴努力練習，因為那時候我意識到，再怎麼突飛猛進也無法趕上她的程度，更何況滑雪這種事真的不是隨便就可以突飛猛進的啊！所以我只能請她自己去更高的地方滑，然後我在初學者的綠線繼續練習繼續摔倒。但還是會有意想不到的狀況發生。在滑了兩三天後，Gigi跟其他朋友就找我一起搭纜車到更高的地方滑下來，我知道以我當時的技術應該是沒辦法這樣順利滑下來的，但因為朋友不斷慫恿，加上Gigi也一直說想要跟我一起滑，還不斷的說山上很好玩很漂亮一定要去看看，所以我就不得已的跟他們搭纜車上去了。

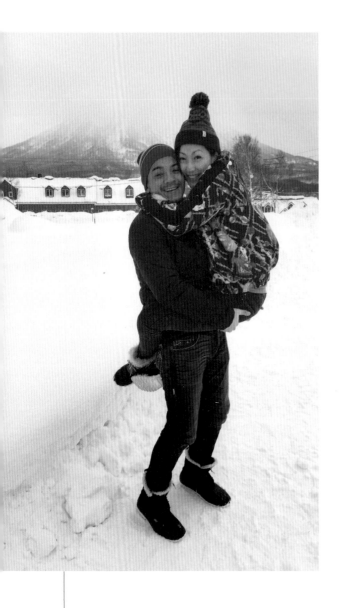

搭纜車時我的內心一直在忐忑，因為一來我真的知道自己絕對會一路摔下來，再來我也不想拖累大家一直停下來等我，但後來發現我想太多了，因為在下了纜車，大家穿好binding後，每個人就快速的往下衝了……根本沒人等我啊！

這時候我也只能無助的一面摔一面落葉飄下去，先解釋一下落葉飄，那是初學者的好朋友，簡單來說就是板子打橫這樣一路煞車下去，然後就會不斷的往左往右往左往右慢慢的向下滑，因為很慢所以感覺比較安全，但遠處看真的會很像葉啟田。而就在我剛開始努力的跌倒與努力的落葉飄下去時，我發

現Gigi她們都會停在岔路口等我，因為有些路是簡單的綠線或紅線，有些路是難度高的黑線，在岔路口等的原因就是怕我不小心走錯到黑線去，這樣我就真的只能用滾的下山了。

聽起來好像是沒什麼問題，但真的只是聽起來而已，因為她們有個岔路就忽略掉了啊！當我到了那個岔路口時發現沒有Gigi的身影，整個人就傻掉了！傻到我索性就坐下來完全的放棄了，開始氣Gigi為什麼不等我，然後就感到一個人孤立在偌大的雪場，徬徨無助到了極點，就差沒有哭出來而已。坐在雪地上一陣子後，我看到Gigi拿著雪板走上來，然後就是我們交往以來第一次對她發脾氣了。要知道當時我們

交往還不到三個月，理應是在甜蜜期，但我卻因為她沒有等我而對她發脾氣了啊！我們交往的第一次就這樣獻給了滑雪了……就這樣，Gigi之後就再也沒有盧我上纜車去玩了……現在回想起來，當時會這樣發脾氣還真的挺丟臉的，尤其是現在還算會滑的時候，想到當時的蠢樣自己都還會想笑啊！

所以我只能跟各位建議，如果真的要開始學習滑雪的話，請拋下你的男子氣概與尊嚴吧！這些在雪場裡真的一點都不重要，重要的是可以快點上手然後安全學會就好。然後如果不小心被你的朋友帶上纜車去山上的話，就請你的朋友等等你，不然就要抱著從黑線滾下山的心理準備喔！

CHAPTER

03

滑雪的行程
真的就只有滑雪

每年我們都會固定跟一群朋友去滑雪，通常會是跟某個公司的員工旅遊一起去，因為彼此都認識，還有一些朋友也會一起，所以整團最多可能會有差不多三十人，然後由老闆孫董發號施令，我們朋友都會戲稱那是滑雪的選手村或集中營。

每年滑雪的行程大概就是，第一天飛到日本，可能是自己去租車開車，不然就是孫董會訂遊覽車來接我們到雪場，目前為止每年都是去北海道的新雪谷雪場，所以就是在新千歲機場落地後，就直接往新雪谷雪場前進。

機場到雪場的距離大概是兩個半小時左右，中間還會停在固定的休息站休息，看到那個休息站，大概就知道滑雪的時候到了。

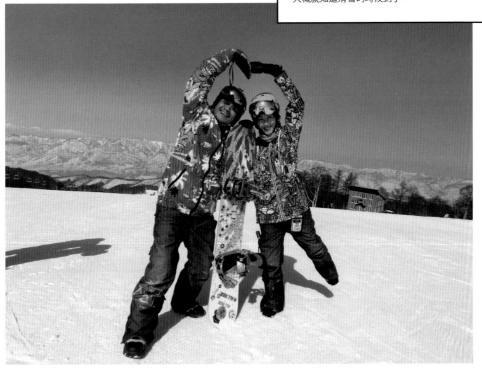

到了新雪谷後，我們會先去落腳的小屋安置行李，這個時候我們可能還在收行李或是在小屋放空，但孫董就會召集他的貼身護衛，一起衝去雪場夜滑，他總是最迫不及待的那一位，有時候我都會想搭飛機又搭遊覽車弄了一天了，幹嘛不好好休息一下還要這麼衝，這也可以看得出來他對滑雪的熱愛。

先說明一下我們在新雪谷住的小屋，其實也不算是小屋，通常都是至少有兩層樓的獨棟木屋，這種木屋在新雪谷很多，最多有六個房間，加上打地鋪的人，十五個人住在那一間也沒問題。然後有客廳、有廚房、有餐廳，什麼都應有盡有，甚至

有些還會有遊戲室或是兩個客廳的，大到真的就是個豪宅了。

所以當我們到木屋時，孫董去滑雪，我們就會開始準備一下，接著就開車去超市採買。採買的東西不外乎是食材，因為我們早餐晚餐都是要在木屋解決的，喔當然還有酒，不然的話，漫漫長夜會很難熬的。

通常第一天就是這樣，在超市附近吃個拉麵當晚餐，採買完回去後整理一下食材，孫董夜滑也回來了，然後就開始喝酒聊天整理一下裝備，準備第二天的滑雪。

第二天一早，我們會照著孫董規定的時間提早起床，對，沒錯，就跟你說這是選手村，他說九點要出發我們大概就會提早一兩個小時起床，做早餐、吃早餐、大便，準時九點出發！滑到大概五點左右，回到木屋，洗澡、準備晚餐、吃晚餐，然後喝酒聊天抬槓，接著就是等著第二天的滑雪。

起床→吃早餐→集合出發→滑雪→吃中餐→回去洗澡→吃晚餐→喝酒→睡覺。每天就是這樣的行程。然後最後一天就驅車到機場，搭飛機回家。

沒有什麼逛街，沒有什麼美食之旅，有些人會有一天自己跑去小樽觀光一下，但我大概去了新雪谷三年了，連鎮上有什麼店我還是不了解，最熟悉的大概就只有超市而已。但這樣其實很好，畢竟我們是為了滑雪而去的，每天就是吃飯跟滑雪，很簡單，很累，但是非常的充實。對我來說也不會想要逛街幹嘛的，你每天只會想明天要怎麼滑會更好，或是要征服哪個雪道之類的。

後來沒跟孫董他們一起去滑雪時，我們大概也都是這樣，只是可能變成是自己開車前往，晚上找餐廳吃飯這樣，畢竟雪場附近真的都沒什麼可以逛街的地方，所以也不會有太大的懸念啊！

不過建議初學者，朋友也沒有很多的話，可以跟一些專業的滑雪團去，例如我參加過那魯灣的滑雪團，也是很純粹的滑雪團，吃住交通雪票都會幫你準備好不用擔心，更重要的是他們會有教練隨行，還會依每個人程度的不同分配教練等，如果你真的很想要學滑雪的話，這會是一個不錯的選擇。

所以不管是孫董的集中營或是滑雪團都一樣，逛街什麼的就真的留給下次，去滑雪就盡情滑就對了，不然真的很浪費這得來不易的雪季啊！

就算是一個人滑雪也可以，因為當初我們那團還真的有一個人是自己去的，本來以為他會很孤單，但滑了幾天後，他就開始準備要買裝備，完全迷上了啊⋯⋯

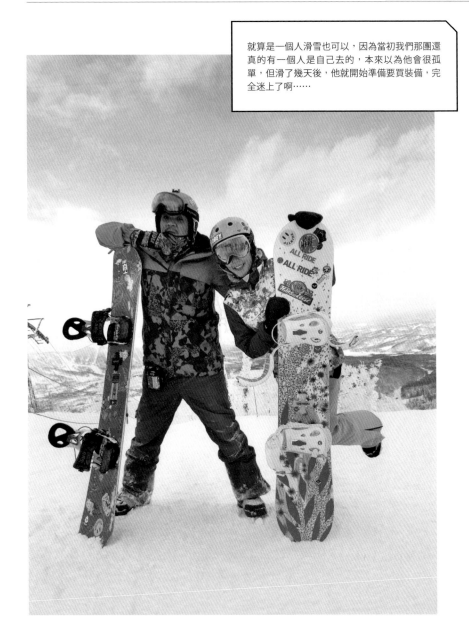

CHAPTER

04

去滑雪的晚上
都在幹嘛？

記得我第一次要去滑雪的時候，阿雞就一直耳提面命的跟我說，我們去滑雪真的就是去滑雪而已，沒有要逛街，沒有要去吃美食看景點，就真的只是在滑雪而已。當時反正就是被愛沖昏頭，所以也沒想那麼多，但沒想到去到了北海道六天，我對北海道的認知大概就是機場、雪場、附近的超市，大概就是這樣而已。

因為我們真的就是扎扎實實的在滑雪！

沒滑過雪的應該覺得不可思議，但事實上我們的滑雪就是這樣，到了日本就直奔雪場，然後就是每天滑雪，最後一天再直奔機場，結束。不要說逛街了，可能連藥妝店都很難逛到。其中又以我們在新雪谷的時候，那真的就是個超精實的滑雪團。

所以如果大家想知道我們除了滑雪都在
幹嘛,我就用我們在新雪谷的行程告訴
大家,滑完雪後我們都在幹嘛。

因為我們在新雪谷的時候都是住在獨棟的小木屋，一整棟可以住十五個人以上的那種，所以我們到北海道的第一天就會從機場直奔新雪谷的小木屋，卸完行李後，就開車去山下小鎮的超市採買食材、零食與酒，因為人多，所以採買到最後都是一箱箱的這樣扛上車。

除了午餐是在雪場吃之外，我們的早餐與晚餐都是在我們的小木屋自己煮的，所以滑完雪回去洗完澡後，通常女生們或是會做飯的男生就會自動去做菜，其他人就負責洗碗與清潔廚房。接下來的時間就是喝酒打屁聊天，然後第二天早上吃完早餐後去滑雪，晚上回來又是一個無止盡的循環。

所以我們都戲稱我們在新雪谷根本就是住在選手村裡，因為就真的只是滑雪而已，搞得好像我們是滑雪選手在集訓一樣，就差沒有晚上聚在一起看影片檢討滑雪的技巧而已。不過很多人住在一起也是有好處，不像住飯店一樣回去各自待在房間裡，大家可以在餐桌或是客廳喝酒聊天瞎抬槓，這樣的夜晚其實也是很有趣的。

當然有時候也會去泡溫泉，大多數的雪場附近都會有溫泉，這應該是滑雪行程裡最大的享受。剛學滑雪時，總是會摔到全身痠痛，這個時候，溫泉真的是你的好朋友啊！

常常聽說溫泉有什麼神奇的療效，每次聽到都覺得過分誇張，但真的在全身痠痛的時候去泡一次就會知道，痠痛感真的會降低很多啊！某次我摔到手臂，痛到無法摸到背，泡完溫泉後居然就可以抓癢了！當然或許泡熱水澡也可能會有這種效果就是了……

其實我們去其他地方滑雪時，除了自己做飯之外，大部分行程都差不多，泡溫泉、吃飯、在房間喝酒或是找個酒吧喝酒，沒有其他的行程，沒有逛街，有時候甚至連便利商店都沒有，或許很多人會覺得都難得去日本了，怎麼不好好玩一下，但對我們來說，去日本難得，

但可以滑雪更是難得的事啊！每年也只能趁那幾個月滑雪，一定要好好把握機會盡情的滑啊！

所以如果有不滑雪的人要跟著我們參加滑雪團的話，我都會阻止他，因為對他們來說這真的很無趣，除非是像去輕井澤那樣的雪場，不滑雪的人還有outlet跟周邊景點可以逛，去東京也不算遠且方便，不然的話，就真的不用硬跟滑雪行程了，對不滑雪的人肯定是無聊到爆炸的。

所以，不要再問我們去日本滑雪
的時候晚上都在幹嘛，因為真的
沒有幹嘛，是一個說出來會無聊
到嚇死你，但我們自己卻很開心
的放鬆啊！

CHAPTER

05

同梯
真的很重要

前面有提過，我們每年一定都會跟孫董的公司員工旅遊一起去滑雪，Gigi會開始滑雪也是因為他，我開始滑雪當然也是跟著他們，到現在還是保持至少一年跟他們去滑一次的慣例。然後我們周遭的朋友也開始越拉越多，到目前為止除了他們員工之外，大概我們自己人加一加也快有二十個了，加上他們的員工大概可以超過四十人。

但因為每年都會有新成員的增加，有些是他們的員工，有些是我們的朋友，所以每次一旦有新成員加入，孫董就會下達命令，要求新成員在最後一天結束前要進行一場比賽，比誰滑得最快。

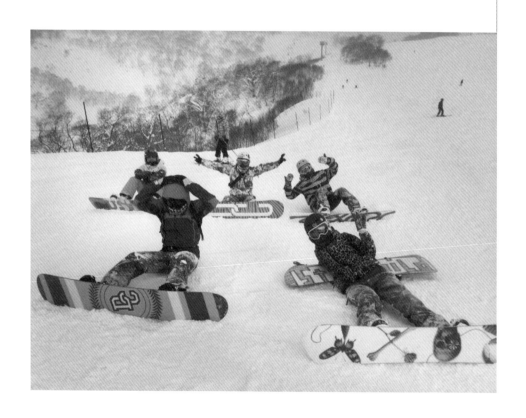

聽起來很無聊，但對新成員
來說是件壓力超大的事，前
面幾天本來想說這樣隨便混
過去慢慢學就好了，但因為
有比賽又不能這樣慢慢學，
只好更加努力的練習，因為
誰都不想當最後一名啊！

不過就是滑個雪，幹嘛要給我們壓力啊！

所以第一次去滑的時候，新
手連我加起來就有七個，其
中有兩個是孫董他們公司的
新進員工，青春的肉體，在
我們第二天還是第三天還在
那邊跌倒時，那兩個青春肉
體就已經在我們旁邊咻咻咻
的過去，所以最後一天比賽
時，孫董就體諒我們沒有天

賦先不用比，讓那兩個青春肉體比賽，我們幸運的逃過一劫。

但第二次去滑雪時就沒那麼幸運了，我們原班人馬的新手就五個，孫董員工只有一個，另外還有一個瘋狂衝牆哥姚元浩，以及亂玩卻也玩出一些心得的綠茶。比賽是確定的，但我們原班人馬一組，衝牆哥跟綠茶他們一組。但當你一旦確定要參加比賽時，可怕的事就來了，你除了要自己練習外，同時還要不斷觀察跟你一起比的人的狀況啊！

雖然我們每次都假裝是同梯的所以要相互扶持，但其實一起滑的時候都會偷偷觀察對方進步的速度如何。尤其還要抓跟你程度相當的對手，看到他進步一點滑得不錯時，還會假意鼓勵他說：「不錯喔！你怎麼變得那麼快，超厲害的耶！」但其實內心已經在著急，只希望這樣的稱讚可以讓他鬆懈。

不過就是滑個雪，到底是在諜對諜什麼啊！我好想輕輕鬆鬆的滑雪啊！

就這樣，我們就像高中的好學生那樣，對於有沒有讀書這回事都一直在假裝謙虛，說自己都沒有念書，但在偷偷努力之餘還會觀察對方的進度，然後再適時給予虛偽的鼓勵來讓對方鬆懈，終於，比賽的日子來臨了。

比賽的方式很簡單，就是搭
纜車上去，然後在同一個起
跑點開始滑，最先滑到下面
的就贏了。一開始是孫董的
青春肉體員工與衝牆哥還有

亂玩綠茶一起比。快到終點
時，衝牆哥意外的領先，但
卻突然在終點前跌倒，錯失
了第一名。

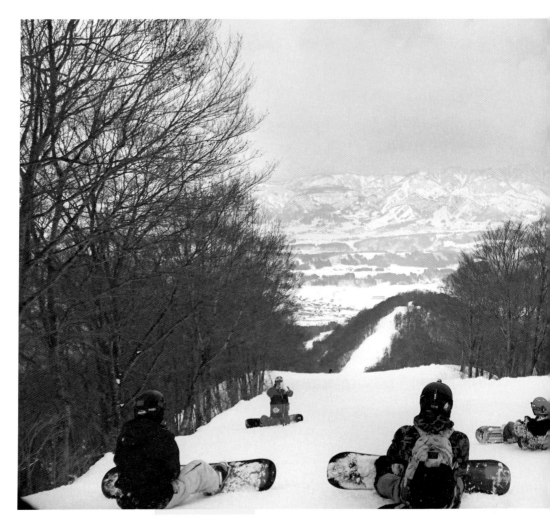

正當我們在為衝牆哥惋惜時，才看到亂玩綠茶正慢慢的從上面滑下來，大概差了有十個馬身。

接下來就是我們，我們那組共有五個人，其中有兩個實力比較好，那不是我可以趕上的範圍，另外有一個篤定殿後的，那個也可以不用管，只剩下一個大頭，我們是同時一起滑雪的，他的年紀比我大個幾歲，從來沒有運動的習慣，每天都看他跌得哀哀叫，所以我想我得個第三名應該是沒問題了。

比賽開始，前兩名厲害的果然衝很快，而大頭跟殿後的果然就在我後面，我沒有想要贏過前兩名，所以就力求不要摔倒穩穩的滑，然後不要讓大頭超過就好了。

就這樣我一路順順的滑，前面兩個離我好遙遠，而後面感覺大頭也沒有追上來，想說果然

跟我料想的一樣，終於到了最後一個彎道，是一個有點急彎的彎道，我每次練習都常會在那邊摔倒，所以我就放慢速度慢慢的滑，只求不摔倒就好。終於，我彎過去了，也沒摔倒，正在慶幸的時候，沒想到大頭居然超過我了！

那個平常滑的時候看起來弱弱矬矬的大頭，那個每次練習時都被我甩在後面的大頭，那個一直說他比賽只想要慢慢滑的大頭，居然就這樣超過我了啊！果然比虛偽的好學生我還是略遜一籌，爾虞我詐技巧還是輸人一截啊！

我雖然不是最後一名，但對我來說，輸給了大家都覺得很弱的大頭，我自己都覺得這比最後一名還丟臉！而且這真的被笑了好久，早知道我就當那個墊底的，到現在也都沒人會笑他墊底，而我卻一直背負著輸給大頭的恥辱啊……

這個比賽比贏了其實也沒什麼好驕傲的，但最後一名的要被懲罰，懲罰就是讓孫董洗臉。所謂的洗臉，就是輸的人跪在地上，脫下護目鏡與口水布，然後孫董會從高的地方快速滑下來，滑到快到輸家的時候，會突然來個急煞車，這樣就會刮起大量的雪花，噴到那個輸家臉上。不要以為這沒什麼，因

為我輸給了大頭覺得恥辱，所以就自願跟墊底的一起被洗臉，那個臉因為大量的雪噴上來，真的會凍到完全沒有知覺！大概就跟直接把臉埋在雪裡沒兩樣吧⋯⋯

其實我覺得這個比賽還滿有意思的，如果你跟你的朋友們都是初學者的話，建議也可以來個這樣的比賽，因為有同梯的一起競爭，真的會激起你想要快點學好滑雪的動力，然後你們也可以（虛情假意的）互相鼓勵，這樣真的會進步得比較快喔！

至今我還是很感謝孫董與這些同梯的，因為有這些程度差不多的同梯，誰也不想輸給誰，所以都會很努力的持續進步。尤其是那個大頭，不想輸給他已經是我的人生目標了，雖然我現在應該比他厲害很多就是了⋯⋯嗯⋯⋯大概吧⋯⋯

雖然不多，
但這是我
用血淚與鈔票
換來的經驗

很多人為了帥氣而不戴安全帽只戴個毛帽，
我只想說，
要不要戴安全帽是個人的決定，
你當然可以帥氣那一時，
但更有可能就真的只是帥氣那一時喔！

CHAPTER

01

關於
裝備這回事

滑雪時的裝備通常都是最讓初學者困惑的，因為有太多細節要顧慮，而且一買下來其實也是一個不算低的金額。所以我通常都會建議第一次滑雪的人，除了一些比較貼身的東西，不然裝備能租就租，能借就借，等你真的愛上滑雪想要繼續滑的時候，再慢慢存錢購買也不遲。

關於雪具這些東西，我想李仁哥已經介紹得很專業了，但我還是想要就我自己的經驗來簡單介紹一下。當然雪衣雪褲雪鞋雪板這些是必備的，這個就不用多介紹了，我想要講的是對初學者來說最重要的一些裝備，例如防摔褲。

防摔褲真的是新手的救星，即使在歐美真的沒有什麼人穿這些，因為我朋友曾經被她的老外男友取笑過為何要穿這個，但或許是他們的骨骼驚奇天賦過人怎麼摔都沒關係，但對我們來說，防摔褲根本就是個菩薩般的設計啊！有時候你真的摔到一個屁股開花的時候，你真的會感念還好有穿防摔褲，不然後果可能就跟喜劇電影演的屁股中彈那樣，只能趴在床上吃冰淇淋了。

> 我有個朋友就是這樣，第一次去滑雪，因為他沒有穿防摔褲，第一天就摔到屁股的骨頭裂開，然後從此他就沒有再滑過雪了……

所以防摔褲真的很重要，那根本就是個滑雪的保命符啊！

當然還有安全帽也是一樣，很多人為了帥氣而不戴安全帽只戴個毛帽，我只想說，要不要戴安全帽是個人的決定，你當然可以帥氣那一時，但更有可能就真的只是帥氣那一時喔！

除了安全之外，還有一些保暖的措施也是必要的，像手套就是必要的，有時候冷到可能會需要先戴一個薄的手套，然後再戴滑雪手套，還有就是一般人比較會忽略掉的圍脖，我們通常會叫它口水布，其實就是個圍在脖子上的東西，滑雪的時候可以拉起來蓋在嘴巴甚至鼻子上，畢竟你全身上下都包緊緊的，臉部除了護目鏡外，

就只能靠口水布來保暖了。

但會叫口水布的原因就是，有時候你會冷到口水鼻涕都流出來你自己也沒意識到，所以，通常口水布還是自己買自己的，不然你可能會聞到一些別人的味道也不一定喔～

至於雪鞋雪板還有binding這些比較專業的雪具，要買的話店員都會給你專業的意見，但binding也就是固定你跟雪板間的固定器，以我的經驗最好是多花一些錢買快拆式的比較好，因為身為一個身軀比較龐大的壯漢（其實是胖子），有個可以快速穿脫的binding真的會方便很多啊！不然每次光下纜車要穿傳統式的binding，穿完都已經累到

要坐在原地休息才能繼續滑，你就知道方便的binding有多重要了啊！

最後還是要聊一下雪衣雪褲，我自己是比較喜歡顏色鮮豔一點的雪衣，畢竟雪場已經夠白了，如果再穿淡色系的雪衣，你根本就整個融入在背景裡了。黑色系的其實也會，因為下雪的時候身上的雪會讓你看起來像是一顆石頭或是樹。而且顏色鮮豔的雪衣有個好處就是，大家比較容易看得到你，朋友比較容易認出你，陌生人也比較不會撞到你，大概就跟清潔隊的反光背心的概念差不多吧……

如果常在滑雪的朋友，也有一些經濟能力的話，雪衣至少準備個兩件以上，或許你會覺得這種不常穿到的東西又貴為何要多買，我本來也是這樣想的，但是啊，如果你有想要在

滑雪的時候拍照就會知道，一旦你只有一件雪衣的話，事後回顧你滑雪的照片時，根本就看不出來那是在什麼時候滑的啊！

因為滑雪就是全身都包緊緊的，安全帽護目鏡口水布也會讓你的臉看不到，每個雪場大致上看起來也差不多，所以如果雪衣再沒有變化的話，你拿前年滑的滑雪的照片說那是你今年去滑的，我想也沒有人會懷疑的。

所以我會有兩件雪衣，就是這樣交錯著穿，如果再買一件雪衣的話，就會把舊的賣掉，不然每次都穿同樣的衣服我自己也會受不了啊！但我想女生應該會比較認同這樣的做法，畢

竟滑雪的時候還是要漂漂亮亮的拍照,所以有一些變化也是不錯的。

雖然說其實滑雪的照片看起來也都差不多就是了……

裝備的部分大概就是這樣,一點也不專業,但至少從另外一個角度來看也算是個實用的建議啊!

CHAPTER

02

關於滑雪場的
一些基本資訊

沒有滑過雪的人可能對雪場沒有太多的了解，大概就認為那是個滑雪的地方而已。但去之前還是可以先了解一下雪場的資訊，先了解一些，總比去了那邊還是霧煞煞的好，畢竟這就是給初學者看的書，這方面的資訊還是一定要有的。

一般雪場你可以看到會有綠線、紅線與黑線三種路線，那就是依程度來區分的。綠線是最簡單且平緩的路線，通常初學者都是在綠線玩就夠了，接著進階的就是紅線（歐美雪場則是用藍線表示），而黑線通常都是高手在玩的，就是比較陡或是未整雪的路線。至於有些雪場還會有鑽石黑之類的更大黑線，那個你就可以不用管了，因為你大概就只能遠遠望著它而已。

一到雪場最好還是先拿張雪場的路線圖研究一下，你才可以知道以你的等級該如何滑。

去雪場當然還是要付錢，但不是像迪士尼樂園那樣付門票錢，而是要買搭纜車的雪票。滑雪一定要搭纜車，因為這樣才可以從上面滑下來。除非你超級有閒有體力跟毅力可以抱著板子走上去再滑下來這樣來回，不然的話，你還是買個雪票比較實在，畢竟真的沒有神經病願意這樣做的。

雪票價錢有很多種，有以點數計費的、以小時計費的、以天計費的，當然買越長的時間就會越便宜，另外還有一種全山票，就是你橫跨去另一個雪場時也可以使用的。但如果是初學者的話，畢竟你搭纜車的次數可能沒那麼多，建議就直接買點數會比較划算，不然雪場會很感激你讓他多賺了一些的。

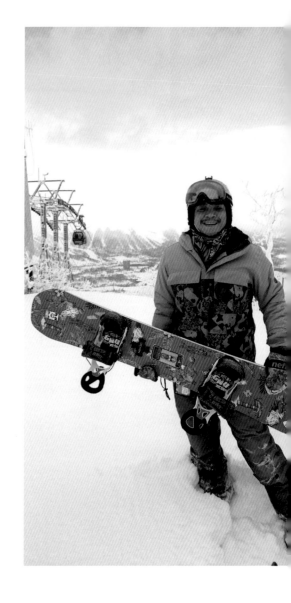

買了雪票之後就要坐纜車了。通常纜車會分成兩種，一種是lift，一種是gondola，lift就是一個長椅子吊著纜線的那種，你整個人是坐在椅子上懸空的，通常都是比較短的距離或是比較沒那麼高的距離才會用lift，所以初學者最常搭的就是這個，缺點是有時候風雪大的時候，在lift上真的會很冷啊！

至於gondola就是我們一般知道的那種纜車，你可以想像成貓纜那樣，但當然沒有到那麼大，每一個gondola會依大小的不同而有限定人數，但一般來說，至少都可以搭到四個人以上，若是要去比較長的距離或是比較高的地方，就必須搭gondola了。初學者要搭gondola就要有心理準備，因為一上去要下來的話，就是一個艱苦又漫長的挑戰了。

纜車大部分會在下午五點左右關閉，因為冬天天黑得比較早。有些雪場晚上會有夜滑，不過也不是開放整個雪場，但除非你真的可以從早滑到晚都不會累，不然的話，我還真的很少會去夜滑，畢竟累了一天當然要好好的吃飯喝酒啊！

雪場的資訊大概就是這樣，另外像是吃飯或上廁所那些真的都不用擔心，因為雪場都會有餐廳，而且還不只一個，你每天午餐還可以選擇不同的餐廳去吃，日本的雪場規畫都很完備，路線標示又清楚，真的不需要有這種莫名的擔心的。

最後還是要再提醒一下，雪場的路線圖真的很重要，如果技術沒那麼好的話，安全還是要顧到，不然如果你不小心滑到黑線，那就只好一路滾下來了啊！

CHAPTER

03

日本（我去過的）
雪場介紹

要我寫雪場還真的有點不好意思，因為我滑雪的次數真的不多，再加上重複一直去的，算一算其實我也才去過四個地方滑雪而已，而且每個地區都不只一個雪場，不過這邊就以地區來分好了。基本上我會去的地方算是大部分台灣人也都會去的地方，設施都算很完善，第一次滑雪的人可以參考看看。

北海道新雪谷

這應該是目前日本最熱門的滑雪勝地，也是我第一次去滑雪的地方，近幾年尤其人多到爆炸，它受歡迎的原因有很多，一個是因為它有全世界排名前幾名的超大降雪量，意味著它的雪很粉也很鬆，對於高手來說當然很有趣，但對於初學者來說更加的有幫助，因為這樣摔起來比較不會痛啊！

另一個受歡迎的原因是，新雪谷根本就是一個為了滑雪而生的小鎮啊！據說早期澳洲人覺得這個地方很適合滑雪，所以紛紛在這裡買地然後蓋起了小木屋，結果這個小鎮就到處都是木屋，讓人有一種身在歐洲小鎮的感覺，走在鎮上如果沒有看到那些日文招牌的話，你真的會以為這是在歐美啊！不過據說現在中國人在這邊也很奮力投資就是了……

也因為如此，新雪谷有很多那種獨棟的小屋出租，雖然也是有飯店，但如果你是跟一群朋友去的話，你們就可以一起住在一棟小屋裡，這樣至少晚上可以一起喝酒聊天睛鬧比較不會無聊啊！

另外，幾乎每個雪場的旁邊都一定會有溫泉，新雪谷的鎮上有一些小型的溫泉，當然也可以開車去比較遠一點的地方，例如Hilton飯店也有可以付費泡溫泉的設施，只不過比起一般小型溫泉會貴個幾百元日幣就是了。

國的遊客都會聚集在這邊，光是上纜車排隊就真的是一個煎熬了啊！除了纜車要排隊外，吃飯就更不用說了，那又是另一個排隊的噩夢。雖然如此，每次我們去新雪谷滑雪時，第一天還是會去Hirafu雪場，完全不知道為什麼，或許是覺得來這邊才有到了新雪谷的感覺吧⋯⋯

最後還是要講一下雪場，新雪谷有四個雪場，但基本上最熱門的就是Grand Hirafu雪場，因為它離小鎮最近，而且各種難度都有，場地也不小，還有餐廳的選擇也很多，感覺也比較新一些，但也因為太熱門了，所以外

我們在新雪谷最常去的雪場應該是Annupuri雪場，因為它沒有Hirafu那麼熱門，所以相對滑雪客真的少了許多，上纜車的時間減少許多你真的會很感動啊！再加上那邊的坡道比較寬又平緩一些，很適合初級或中級的滑雪者，所以每次我們都會在Annupuri停留好幾天。

另外還有Hanazono、Niseko Village兩個雪場，這兩個我比較少去，也都不算大就是了。基本上這四個雪場是相連的，所以如果技術好的人也可以買全山共用的雪票，那你就可以在這四個雪場裡穿梭了。

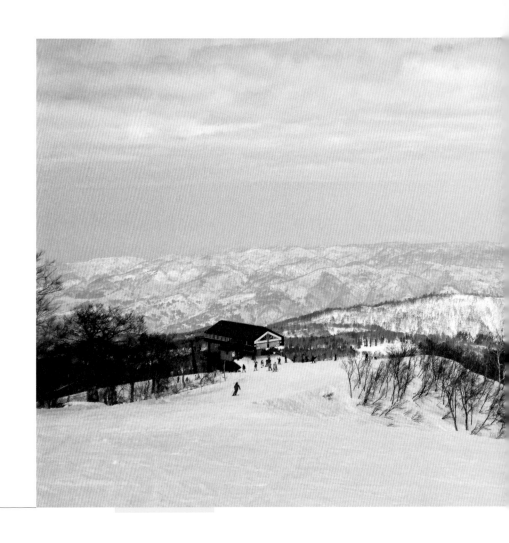

另外還有一個雪場Moiwa，因為它的雪票無法全山共用，所以反而當地人去的比較多，算是一個安靜的小雪場。我想有在滑雪的朋友，不管技術好不好，真的都要到新雪谷朝聖一下，畢竟這裡是我目前認為日本雪場設施最完善的地區啊！

長野白馬

白馬比起新雪谷，也算是個知名的滑雪地區，設施可能沒那麼新穎，算是日本風味比較濃厚的地區，而它最有名的就是曾經是九八年長野冬季奧運的場地，所以在這裡滑雪會有一種我跟奧運選手是滑在同一塊雪地上的驕傲感，但事實上，也就只有這樣而已。

白馬的雪場很多，大大小小加起來就超過五個以上，但我最喜歡的還是栂池高原滑雪場，因為它真的很大，大到它下面的綠線據說有四個足球場那麼寬，對於當時技術還沒有那麼好的我來說，又寬廣又不怕撞到人，可以隨便我摔，真的是很好的練習場地啊！因為它真的太大了，有時候我都會覺得整個雪場好像被我們包下來了一樣啊……

另外在栂池高原也有一個很大的特色，就是你可以搭乘直升機到山頂，然後滑下來！李仁哥有這樣做過，然後一直推薦我一定要去試試，然後我每次都會跟他說下次……畢竟我真的不覺得我的技術可以厲害成這樣啊！我還想要好好的回家躺在沙發上喝酒啊！但這應該是其他雪場都沒有的特色，高手請去試試看吧！不過直升機要三月中後才會開放喔！

基本上栂池高原真的很適合初級或是中級的滑雪者，尤其是初級的，那寬廣的綠線你真的會愛上喔！最後栂池高原還有一個吸引我的地方就是，它有肯德基啊！雪場裡面有速食店真的很少見，畢竟每次都是拉麵咖哩飯真的會有點膩，有肯德基真的會是個很好的選項啊！

另外一個是八方尾根雪場，它是白馬最大的雪場，但難度也比較高一些，綠線不多，就算有綠線也是坡度比較陡一些的，然後大概百分之八十都是中高級的雪道，很有挑戰性的一個雪場。另外還有岩岳、五龍、白馬47等雪場，去白馬滑雪的選擇性真的多到很誘人。

但也因為雪場多，雪場跟雪場間，如果不是在隔壁的話，有時開車要半個小時都有可能，雖然有接駁巴士，但畢竟要帶著雪具搭巴士，真的有點麻煩就是了。而且除非你住在像栂池高原下面會有城鎮，或像Cortina雪場下面有飯店，不然的話還是租個車會比較好，這樣要去吃飯或採買都比較方便。畢竟我曾經看過等公車的人潮，我都好慶幸我是租車去的啊……

白馬野澤溫泉

野澤溫泉也是在長野縣，光看這名字就知道，這是一個結合溫泉村與滑雪場的地方。其實如果沒有租車的話，在野澤溫泉應該是最合適的，因為你只要從機場到野澤溫泉後就不用移動了，住當然是住在溫泉村裡，然後不管吃飯買東西，甚至去雪場都是走路就可以到達，沒錯，連去雪場都是用走路的，每天起床走那一段去雪場，剛好可以當作是滑雪前的暖身！

野澤溫泉的雪場很有特色，什麼難度的挑戰都有，還有一個穿梭在林間的環山道，全部都是簡單的綠線，全長有七公里長，只是它真的是綠線，而且太綠了，有些地方太過平坦，對雪板來說，有時候甚至會停住，這真的很令人困擾啊……

但除此之外，它還有一個很有名的雪道SKYLINE，是沿著山的稜線滑下來，天氣好的話風景超好的，滑那一趟下來的距離也夠長，是非常痛快的一個雪道啊！我很喜歡在野澤溫泉滑雪場滑雪，因為你不用換雪場也會有各種不同的滑道可以滑，旁邊的餐廳又多，滑一滑可以停在路邊的小店喝杯酒，唯一的缺點是，有些雪道連接的地方比較平坦，如果一開始速度不夠快就滑到平坦的地方的話，就可能要拆Bilding用走的，這真的超惱人。

除了雪場之外，野澤溫泉村真的就是一個很有日本傳統風味的溫泉村，你想像中的日本傳統鄉村大概就是這個樣子。如果你住的飯店沒有提供溫泉的話，整個村子裡有十三個免費的公共溫泉可以去洗澡，也有餐廳甚至酒吧，所以滑完雪，晚上吃完晚飯泡完溫泉後，我都會走路去附近的酒吧喝一杯，這是我心中最完美的滑雪旅程啊！

山形藏王溫泉

藏王最有名的就是樹冰，樹冰就是在快速冷卻的情況下，整棵樹變成有點像冰柱那樣，形狀各自不一，因為都很高大，所以日本也稱樹冰是「Ice Monster」，就是冰怪獸的意思，絕對不是在賣芒果冰的。當初就是因為很想要穿梭在樹冰間滑雪，所以才會選擇去藏王滑雪，只是我們去的時候是三月多，樹冰都已經化掉了，所以也就只能失望的乖乖去滑雪了。藏王的雪場如果少了樹冰，就失去了滑雪的一大樂趣。或許是我們去的時候太晚，雪況不是太好，再加上它的動線並沒有非常的完善，雪場相對的也不大，所以比起前面那幾個雪場，藏王真的可能不會是我想去滑雪的首選了。

但藏王的好處就是，人真的沒有那麼多，甚至連外國人也不多，這讓我很驚訝，因為不管是去哪個雪場幾乎都會看到超多老外，藏王應該是我看到老外最少的雪場。如果不喜歡太多人的話，或許藏王會是個好選擇。當然其他雪場都看不到的樹冰，也是值得去那邊滑雪的一大賣點。

雪場附近就是藏王的溫泉村，你可以選擇住在那邊，但價格可能高一些外，也比較難訂一些，畢竟還是會有滑雪與泡溫泉的度假人潮。

所以如果你像我們一樣有租車的話，建議可以直接訂山形市區的飯店，價格便宜選

擇又多，重點是開車到雪場大概只要二十多分鐘而已。我們去的時候就是這樣，白天在山裡滑雪，傍晚泡完溫泉後就開車回到市區吃飯，

因為市區是在山形車站附近，比較熱鬧選擇又多，晚上還可以去市區晃晃，跟一般雪場只能困在山區真的是完全不一樣的感覺啊！

以上，是我去過的幾個雪場，我也只能憑我的經驗簡單介紹一下，希望對還沒有去過的朋友們有幫助啊！

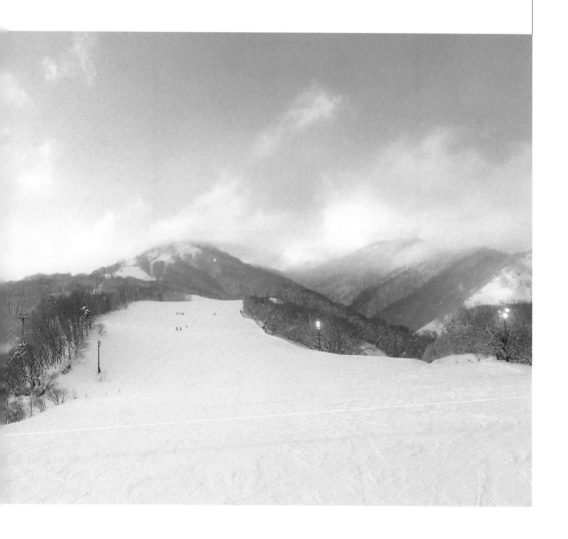

CHAPTER

04

為什麼
不玩 ski？

每次跟朋友聊到滑雪時，通常都會被問到：「你是玩ski還是snowboard？」然後我回答snowboard之後，通常會接著被問到另一個問題：「那為什麼不玩ski？」我還真的回答不出來，好像從來沒有思考過這個問題。

先說一下ski，就是一般俗稱的滑雪，是兩隻腳分開，拿著兩根雪杖在滑的那種，但有了雪板出現後，光講滑雪真的很容易混淆。snowboard現在還有個中文名稱叫雪板，但ski好像到現在都沒有正式的中文名稱，中國大陸是用雙板滑雪（ski）跟單板滑雪（snowboard）來區分，但我們好像也沒有一個統稱，平常在聊天時都是用英文，

而根據中華奧會網站用的稱呼就是滑雪（ski）跟雪板（snowboard），這真的太容易搞混了啊！所以還是直接用英文好了……

為什麼我沒有玩ski，我還真的沒有思考過，因為一開始接觸的就是雪板，Gigi玩雪板我也跟著玩，所以也沒想過為什麼要玩ski，或許下意識覺得雪板看起來真的比較帥氣就是了……但還有一個原因就是，光是學雪板就很辛苦了，好不容易慢慢進步了，當然就會想持續下去啊！怎麼可能難得雪季去到日本不玩雪板，然後再重新學習ski，這也太逼人了吧？我又不是要當選手啊！

不過這些理由也都還好，最大的原因應該是，我們幾個技術沒有很好的朋友，曾經有一段時間真的都很討厭ski的人，我們私底下都會叫他們「臭ski」。因為可能是我們的技術沒有到很好，加上對ski的

動線真的很不了解，所以我們每次在滑的時候，看到ski的人在前面都會非常害怕，怕他們會突然轉向然後撞到他們，畢竟我們當時的技術還沒有好到可以快速的閃過他們。

所以遇到「臭ski」在我們前面，我們都會盡量放慢速度閃得遠遠的，不然真的會有種莫名的緊張。之後我們技術比較好的時候，已經懂得控制方向或超車閃躲了，但Ski還是有讓我們討厭的地方。

就是厲害的ski人都很會把雪地弄得很不平，不平的雪地對雪板來說並不是友善的，所以這對我們沒有很厲害的人來說，又是另一個困擾了啊……不過根據我在玩ski的朋友告

訴我，他最討厭我們玩雪板的一點就是，我們滑一滑累了就可以隨時坐在路邊休息，而他們因為裝備的關係通常都無法直接坐下來，所以每次看到我們坐在路邊他們都會覺得超討厭的啊！但我想這不是討厭而是羨慕吧……

但還是要說一下，「臭ski」這個稱號真的只是我們朋友間的玩笑，希望玩ski的朋友不要生氣，那只是因為我們對自己的無能感到無奈，所以只好遷怒到你們身上啊！我覺得不管是玩哪一種，就看每個人的喜好與需求，但據說ski的速度比較快，也是比較容易學會的，或許一開始先玩ski可能比較會有成就感也不一定。反正玩什麼都沒差，一樣都是在滑雪，可以享受到在雪地奔馳的樂趣就好。

最重要的是，兩種人要好好相處不要互看不爽喔！

哥滑的
是人生啊！

滑雪的時候不要只往下看，
要毅然決然的往前看著自己想要去的方向，
這樣就會順利的到達，
人生不也是這個樣子？

CHAPTER

01

除了滑雪外的
小插曲

我第一次去滑雪時，是去北海道的新雪谷，我還記得是十二月三十一日去的，也就是說到了日本沒多久就是跨年了。那是我第一次去滑雪，任何事都覺得好新鮮，但反而對跨年沒有太大的期待。果不其然，晚餐大家在木屋裡自己煮，吃完喝完也已經快十一點了，然後大家都對跨年要幹嘛完全沒有頭緒。

有人提議要去雪場看看，因為根據有經驗的人說，跨年時雪場會有煙火，但也就是這樣了，搞得我們有點意興闌珊。印象中這是我第一次在國外跨年，完全沒有什麼太大的感覺，大家一樣照常的喝酒嬉鬧，跟平常沒兩樣。

唯一不同的是，因為元旦當天剛好是Gigi生日，而那時我們剛在一起三個多月吧，結果被一堆朋友拱喝酒，但明明就不是我生日啊！結果我還是喝得大醉，因此我人生的第一次滑雪，是在大宿醉的情形下開始的……超硬的啊！

最後的結論是，我們就自己在木屋裡喝酒倒數，有點莫名的跨了一個年。

很多雪場都會有自己的活動，例如像野澤溫泉就會有一個「道祖神祭」，這個祭典在一月中，會有很多慶祝的活動，但最吸引我的是，據說沿路的店家都會把清酒拿出來免費請參加祭典的人喝，這根本就是為我而辦的祭典啊！但可惜我一直都沒去過「道祖神祭」，倒是不小心在野澤遇到了「明燈祭」。

其實「明燈祭」就是在往雪場的路邊放了好多蠟燭，然後最後到了雪場會有一排人拿著火把滑下山，活動的最高潮就是在雪場放煙火，或許光看我寫的好像很無趣，但這種事情還是要親身經歷才會有感覺，那時候是我第一次在雪場看煙火，即使這輩子已經看了無數

次的煙火了，但第一次在那麼寒冷的地方看，也還是有種不一樣的感動啊！

但最特別的，應該是我遇過在雪場求婚的橋段了。

那個時候是因為朋友小胖想要求婚，所以我們就規畫了一次藏王的滑雪行，而女方米奇完全不知情，開心的前往，只是該如何求婚小胖自己也不知道，因為藏王雪場我們都是第一次去的，所以他就只準備好戒指以及我們幫他準備的求婚布條而已。

因為小胖算是會滑的，而米奇是初學者，所以頭一天米奇跟另外兩個初學者一起上課，我們跟小胖一起玩，他們兩人是分開的，小胖正好可以勘查求婚的地點。

第二天，也就是求婚當天，小胖找了一個咖啡店前的空曠場地，這個時候的問題就是該怎麼把米奇騙來這個場地了。剛

好那時有另一個跟米奇一起上課的初學者杏仁，她們兩個很愛互嗆，所以我們就慫恿杏仁跟米奇比賽看誰比較快，然後終點就是那個求婚的場地。

比賽開始時，其他人已經在那個場地布置了，我們在地上畫了一個愛心，小胖站在愛心裡，然後我跟另一個朋友在他後面舉著求婚的布條。就這樣，比賽開始，杏仁雖然很苯拙，但還是比米奇快，於是她就先到了求婚的會場。

然後米奇一直沒有出現。

因為她真的滑得很慢啊！一直跌倒一直跌倒的，要不是Gigi陪著她，我們應該會以為她出事了吧⋯⋯

而且一直跌倒就算了，她最後甚至還走過頭！因為那個場地是要彎到雪道旁邊進來的，所以對初學者來說真的有點困難，最後還是靠Gigi提醒她彎進來，米奇才緩緩的滑進來，接著就是我們打開布條，小胖拿出戒指跪地，完成了這求婚的一刻。

但不知道到底米奇是個愛面子的人，還是滑雪真的太累了，這個冷血的傢伙感動到一滴淚都沒有掉啊！還好她最後有答應啦！不然看她的反應我們真的會有到底是在忙三小的感覺啊⋯⋯

跨年、煙火、求婚，在我少數的滑雪生涯裡還真的都那麼巧的被我遇上了，不管哪一個都

是個難忘的回憶，每一個都是難得的驚喜，證明了滑雪真的不是只有滑雪，總還是會有你意想不到的事情發生的。

只是都過了快一年了，小胖跟米奇都還沒有要結婚的準備，看來只好準備再去雪場二次求婚好了……

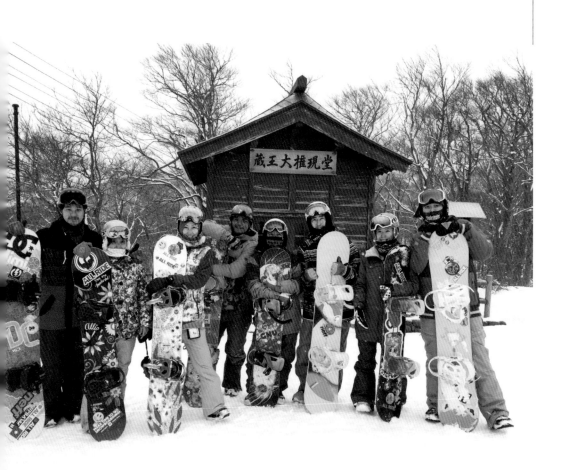

CHAPTER

02

意外的
驚喜與溫暖

泉飯店，所以就選擇住在山形市區，而山形市區其實離藏王雪場開車不到半個小時就到了，這對我來說反而算是一個特別的體驗。

雖然這篇要寫的跟滑雪無關，但其實是在去滑雪時發生的一件讓我很感動的事。

某一次我們去山形的藏王滑雪，前面有介紹過藏王的雪場，我們因為訂不到附近的溫

因為以往我去過的日本雪場，通常就是一個在山裡的小鎮那樣，不太會有什麼都市的感覺，最好逛的就是超市與便利商店，有些地方甚至連這些都沒有，或是要開車一段路才有。所以可以住在山形的市區真的跟以往不同，滑雪完了去泡個溫泉就開車回市區吃晚餐，會有種從荒野回到文明的感覺，雖然說山形市區真的也不是什麼大都市，但至少比起山上熱鬧許多。

我們當時住在山形車站附近，反正車站附近就是最熱鬧的地方，而每天晚上吃飯的選擇也多了很多。我還記得是在山形的最後一晚，我們一行十個人訂了飯店旁邊一家主打當地料理的居酒屋吃晚餐，因為同行

的有一位日本朋友千田小姐，所以與店家溝通或訂位都是由她負責的。

先解釋一下日本的餐廳好了，他們可能因為食材準備的關係，或是怕太多人會無暇招待，所以一次進去很多人的話，通常有些餐廳是不太收的，所以人多最好還是要先預約比較保險。我們的做法就是，在前一天晚上先選好明天晚上要吃的餐廳，然後再請千田小姐打電話或直接去訂位，這才是萬無一失的好方法，畢竟人多要吃飯真的是比較困難一些。

還有就是，人多的時候點餐通常也會很麻煩，所以日本有些居酒屋或餐廳其實可以跟台灣

的海產店一樣，告訴他們我們一個人的預算，例如不含酒水大概是三千日幣好了，然後就請他們按照這個價錢直接出菜，這樣真的就可以比較省事一些。

在我們到了那個居酒屋後，因為先前有預約，所以就直接進去並告訴店員我們的預算，另外又點了酒後，店員突然問千田小姐我們是哪來的，跟她說了台灣之後，店員笑笑的說歡迎，然後就離開去準備了。

就在我們吃飽後喝酒聊天的時候，燈光突然變暗了，我們還以為店家已經準備要打烊了，想說應該要快點買單離開了，接著就聽到店家的音樂變成了國語歌，而且還好大聲。

正當我們覺得納悶的時候，突然間，店員端來一盤東西，上面還有點燃的仙女棒在閃爍，我們還在想說是誰生日，所以千田小姐請店家準備要給她驚喜，但大家都在面面相覷，因為我們之中真的沒有人生日啊，千田小姐也說她不知道怎麼回事。

接著就看到店員把那盤東西遞到了我們桌上，伴隨著莫名的國語歌，我們看清楚那盤東西後，每個人都感動萬分。那是一個白色的大盤子，周圍有幾塊插著仙女棒的蛋糕，而盤子的中間是用巧克力醬畫了一個怪獸電力公司的大眼怪，然後寫著「歡迎台灣的朋友來山形玩，謝謝你們！」是店家自發的準備了這樣的東西。

在場的女生都感動到掉淚了，有趣的是前一天才剛幫前面提

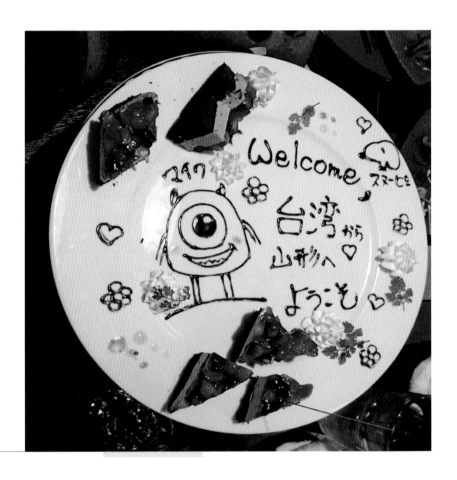

到的小胖在雪地裡求婚，被求婚的米奇連一滴眼淚都沒有，現在她居然為了這個而掉淚，我覺得她的未婚夫應該會更想哭吧⋯⋯

我現在還是搞不懂為什麼店家會突然給我們這樣的驚喜，或許山形真的是很少會有觀光客甚至台灣人去的地方吧！光是藏王雪場的外國人就少得可憐，其他雪場的老外都是多到滿出來的，但藏王真的只有老外小貓兩三隻。而會去山形觀光的通常就是去看個樹冰，大多也不會停留在山形市區。除此之外或許還有三一一的關係也不一定吧⋯⋯

到底為什麼店家給我們這麼特別的驚喜我也不知道，但我知道那一晚的感動到現在想起來還是覺得好溫暖，我們甚至跟店家相約明年雪季再見，因為這真的會是讓我們想再回去山形的動力啊！

或許滑雪都不是在主要的大都市，所以可以遇到這樣充滿人情味與溫暖的感受，也算是去滑雪的額外收穫吧！

最後要講一下那個國語歌，店員後來跟我們說不好意思，因為他們真的不懂國語歌，所以就選了一首在排行榜裡面的歌，然後我用手機的APP查了一下，才知道那首歌，是關喆的〈想你的夜〉⋯⋯完全不適合之外，他根本不是台灣人啊！但還是要謝謝他們的貼心啊！

CHAPTER

03

那些滑雪
教我的人生道理

滑雪的過程其實跟慢跑有點像，因為你都是自己一個在滑，無法跟人聊天，頂多就是戴著耳機聽音樂，所以在滑雪的時候，大部分時間都是在與自己對話。

講得真的很好聽，但事實上剛開始滑的時候，你內心想的就是不要跌倒，以及為什麼我要這麼命苦來這邊折磨自己而已，當然還有內心裡無限的髒話連發。但雖然是這樣沒錯，不過在剛開始滑雪時，我真的覺得滑雪這回事是蘊藏了很多人生道理的，那真的不是只有滑而已，那是一個對於人生的體悟過程。例如，初學者很容易會害怕速度，一旦覺得太快就會剎車慢慢滑，這樣完全不可能學會的。不能遇到一點不順或害怕就剎車，因為這樣根本無法前進，人生不就也是這個樣子？

例如，滑雪的時候重心要在前腳，不能因為害怕速度而把重心往後想剎車，因為一旦重心往後的話，你換來的就只是無止盡的跌倒而已。這是一般初學者最容易犯的錯誤，畢竟滑雪是從上往下衝的運動，重心往前才有向前衝的動力啊！

所以，要找到自己的重心，鼓起勇氣才能往前衝，不能因為害怕而往後，人生不就也是這個樣子？

向前進。**不要只往下看，要毅然決然的往前看著自己想要去的方向，這樣就會順利的到達，人生不也是這個樣子？**

例如，滑雪絕對不能怕跌倒，因為你越怕跌倒就會越小心，這樣不是學不會，只是會更辛苦，沒有人滑雪可以一次就順利上手，就是要摔了幾次後才會知道錯誤在哪裡，然後慢慢的修正它。就跟人生一樣，害怕跌倒只想順利的前進，或沒有跌倒過就想要順利的達成目標，這幾乎是不可能的事，即使真的如此，那這樣的成功你一點也不會珍惜的。

例如，滑雪的時候不能往下看自己的雪板，因為這樣也是很容易跌倒的，大多數初學者都會因為害怕而一直往下看，但其實是要往前看著自己想要去的方向，這樣自然而然的就會往你想要的方

但我覺得滑雪最困難的地方在於，你明明都知道該怎麼做，但你還是會因為害怕而身體不聽使喚，繼續犯下一樣的錯誤，繼續不停的摔倒。就像這些人生的道理一樣，你明明都知道也放在心上，但真的可以這樣做又是另一回事了啊！

但我們能做的就是不斷的嘗試，不斷的把放棄的念頭拋在腦後，因為你會在摔倒了無數次後，開始懊惱自己為何如此不爭氣，但還是不服氣的繼續練習。

就在某一個時候，你會突然開竅，開始滑得順遂了，你會因為這樣的一點小進步而雀躍異常，雖然只是一點點的小進步，卻會讓你開始充滿著勇氣往前進，這就是你可以繼續滑雪的動力！

然後你會繼續的跌倒，但你已經沒有那麼多挫敗的感覺了，因為你已經逐漸的克服了你的心魔，你已經可以開始感受到徜徉在雪地山林間的樂趣了，最後，你就會真正的愛上滑雪。

以上就是滑雪教我的事，你可能會覺得很抽象，可能會覺得我是在感性個什麼鬼，但建議你可以自己去親身體驗看看，你就知道我的感性不是在無病呻吟啊！

所以結論是，滑雪跟人生一樣，都是要克服你的心魔與恐懼，一旦克服了，你往前進的腳步就會更順遂，你會開始享受原本讓你痛苦的事情，最後你就會達到你想要完成的目標啊！

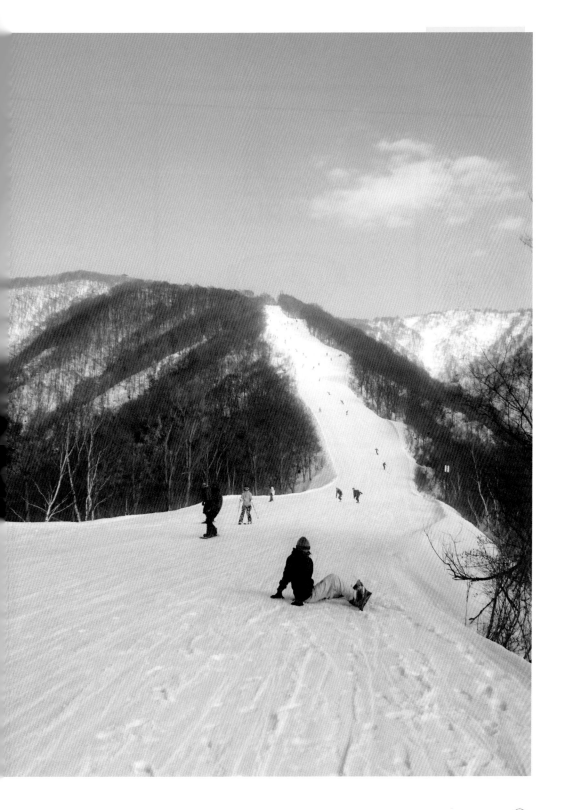

CHAPTER

後記

滑雪的意義

謝謝你看完一個滑雪沒有很厲害的人，非常沒有實際建設性的滑雪書，但我會寫這本書的目的只是想要跟大家分享關於滑雪的一些經驗與心情，如果你本來以為看完這本書後滑雪技術就會變強的話，那我想你應該是會真的相信拔獅子的鬃毛頭髮會變多的那種人吧？

我寫這本書的用意是在於希望更多人可以認識滑雪這個運動，然後如果可以因此而迷上了當然會更好，哪怕是一個人都好，這樣對我來說就很足夠了。但我也不希望太多人啦，畢竟雪場很多人真的很麻煩啊……

這本書的編輯問我說滑雪的意義是什麼？我真的想了很久，還真不知道我每年都那麼瘋的去滑雪到底是為了什麼？

但大概就是像有在跑馬拉松的朋友，如果看到六大馬拉松賽事的話，就會自動想要去報名一樣，每年冬天快到的時候，我們就會自動的開始規畫要去滑雪的行程，這似乎已經變成一種反射動作了。

其實滑雪就跟跑步差不多，也是一個人可以完成的運動，你願意的話，可以一整天都一個人搭纜車到山上，然後滑下來，接著再搭纜車，再滑下來，就這樣一直循環，大概就像籠子裡的老鼠在玩滾輪那樣循環，你可能會質疑老鼠這樣

有什麼樂趣，但或許老鼠本身覺得很有趣啊，滑雪大概也是這樣。

對我來說，滑雪是我這輩子活了四十年來，唯一一個可以讓我這麼堅持的運動，至今也不會覺得無趣或想放棄，雪季結束的春天會感到難過，夏天時會開始想念，秋天到了開始期待，可以讓我一整年都那麼掛心，讓我在冬季滑雪僅有的那幾天得到好大的樂趣也不會生厭，讓我除了正妹之外還有一件事情可以那麼的執著，真的就是滑雪對我最大的意義了。

編輯還問了我對滑雪的終極目標是什麼，這又是一個讓我思考好久的問題。終極目標還真的沒有，可以順順的滑，讓我

輕鬆征服黑線就好，畢竟我也不是什麼選手，四十歲了還在立定目標參加冬季奧運也太不實際，更何況我還想要活命啊！所以這麼虛無的目標就真的免了。

我想，我滑雪的目標很簡單，就是希望二十年後我還是能對滑雪充滿著熱忱，希望我可以盡情的享受每一次滑雪的樂趣，除此之外，最後的目標就是希望可以滑遍全世界的雪場好了，但感覺這真的要有錢有閒才可以辦得到啊……

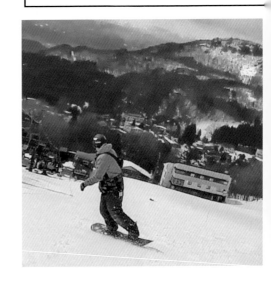

其實做事情真的不需要什麼太大的意義或是目標，對我來說，只有開心才是最重要的。在滑雪的時候真的很容易開心，在常跌倒的地方突然順利過了會很開心，看到朋友跌了個狗吃屎會很開心，征服那個看起來很可怕的黑線會很開心，滑累了坐下來喝杯啤酒也會很開心，重要的是，光是在滑雪的時候，可以拋下一切盡情的在雪地奔馳，這樣的單純本身就是一件很開心的事了。

就這樣，我真的很希望各位可以跟我一樣感受到這樣的開心，更希望沒有嘗試過的人可以放膽去試試看，一開始真的會摔得很痛，但真正學會後的快感絕對可以讓你忘記身上的痛楚的啊！

最後再次謝謝各位看完了這本書，希望真的可以讓你從此愛上滑雪，但如果覺得不好看也沒關係，雖然不能退錢，但你可以拿到冬天的雪場來砸我，我絕對會乖乖的站在那邊給你砸的！

所以，就讓我們在冬天的雪場見吧！

2

新雪谷 GRAND HIRAFU 度假村滑雪場
NISEKO GRAND HIRAFU

交通：可搭機至北海道新千歲機場再轉搭付費接駁車或自行租車前往。

官網：http://www.grand-hirafu.jp

特色：新雪谷最受歡迎的滑雪場，共有30條雪道，其中包含傾斜度最多達40度的滑雪道、不壓雪滑雪道等，深受中級至高級的滑雪者喜歡。

史丹利：新雪谷最熱門的雪場，因為它離小鎮最近，而且各種難度都有，場地也不小，餐廳的選擇也很多，感覺也比較新一些，但也因為太熱門了，所以外國的遊客都會聚集在這邊，光是排隊上纜車就真的是一個煎熬了啊！但每次我們去新雪谷滑雪時，第一天還是會去Hirafu雪場，或許是覺得來這邊才有到了新雪谷的感覺吧！

李李仁：建議可以入住公寓式酒店，裡面家具、廚具什麼都有，很像是從自己原本的家搬到另外一個在北海道的家，在寒冷的天氣裡，全家人一起做飯、看電視、分享當天滑雪的心得，除了滑雪之外，更多了一種把旅行當生活的全新感受。

3

新雪谷 ANNUPURI 國際滑雪場
NISEKO ANNUPURI

交通：可搭機至北海道新千歲機場再轉搭付費接駁車或自行租車前往。

官網：http://annupuri.info/winter/

特色：共有13條雪道，以斜度較為緩和的斜坡面為主，因此較適合初級至中級的滑雪者，但也有Gate供高手探索，還有滑行距離4,000公尺的超長滑道。

史丹利：這是我在新雪谷最常去的雪場Annupuri，因為它沒有Hirafu那麼熱門，所以相對滑雪客真的少了許多，光是上纜車的時間減少許多你就會很感動了！再加上坡道比較寬又平緩一些，很適合初級或中級的滑雪者喔。

4

新雪谷度假村滑雪場 NISEKO VILLAGE
（希爾頓飯店區）

交通：可搭機至北海道新千歲機場再轉搭付費接駁車或自行租車前往。

官網：http://www.niseko-village.com

特色：擁有28條雪道，也是一個規模很大的度假村，跟團的朋友大多會在此區住宿滑雪。度假村裡吃喝玩樂一應俱全，很適合全家同行的複合式度假。

史丹利：Grand Hirafu、Hanazono、Niseko Village這四個雪場雖然各自經營，但實際上是相連的，所以技術好的人也可以買全山共用的雪票，就可以穿梭在這四個雪場裡了。

李李仁：希爾頓有「泊板」服務，就像泊車一樣，讓人可以不用一直拿著巨大的板子晃來晃去。滑雪回來後，只要把鞋子、snowboard再交給服務生，他就會完全幫你處理好，非常貼心。還有纜車可以接駁到雪場，造型相當復古摩登，是我看過最可愛的纜車！

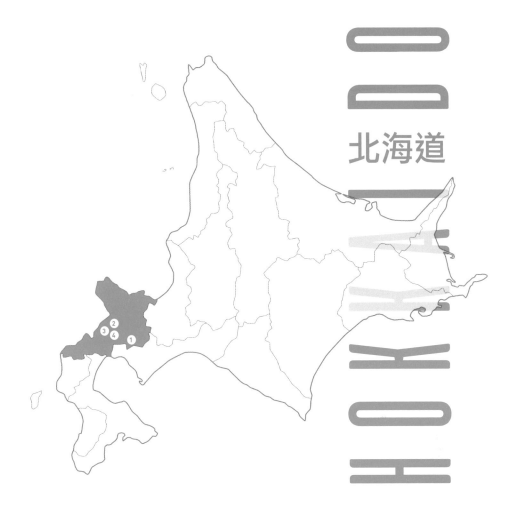

北海道

HOKKAIDO

HOKKAIDO

1

留壽都度假村 RUSUTSU RESORT

交通：可搭機至北海道新千歲機場再轉搭付費接駁車或自行租車前往。

官網：http://rusutsu.co.jp

特色：北海道第一大雪場，擁有37條雪道，各種難易度都有，初級者到
　　　滑雪高手都能找到符合需求的雪道。度假村內設施齊全，同行者
　　　若有不滑雪者，這裡是皆大歡喜的首選。

李李仁　這裡是一個大型度假村，在裡面食衣住行育樂都能搞定，非常適合家庭一同出遊，甚至還有旋轉木馬、購物商場等，就算不滑雪也可以逛街、喝咖啡，絕對不無聊。最推薦兩館之間的飯店小火車，不僅造型相當復古，還可以沿途欣賞雪景，也方便把沉重的雪具放在車上運送，是兼具實用與娛樂的新鮮體驗。

滑雪讓我們人生更完整　　VII

白馬栂池高原雪場　HAKUBAVALLEY TSUGAIKE KOGEN

交通：可搭機至富山機場，再自行租車前往。

官網：http://www.happo-one.jp/

特色：擁有11條雪道，其中包含最寬最長最緩的初級者雪道，可說是
初學者天堂，並且設有適合小孩的兒童樂園區，方便全家同
樂。三月時更可體驗Heli-skiing 直升機滑雪，不管初階或高階
滑雪者都能在此找到不同的樂趣。

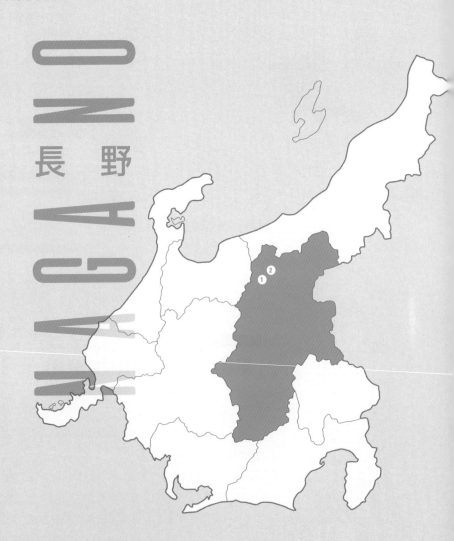

NAGANO　長野

李李仁 三月的白馬雪場有提供一種服務，就是可以坐直升機到山頂，再從山頂滑雪下來。一架直升機連駕駛總共可以坐五個人，飛行到滑雪點大概歷經十多分鐘的飛行時間。定點降落後，還要走一公里才能到滑雪點，春天的天氣很好，伴隨著春風，周邊萬物開始有了蓬勃生機，從沉睡中甦醒的山林景致實在是美到不行，真的是很特別的體驗，非常推薦一試。

史丹利 栂池高原很適合初級或是中級的滑雪者，尤其是初級者，它的綠線據說有四個足球場那麼寬，完全不怕撞到人，可以隨便我擇，真的是很好的練習場地！它還有一個吸引我的地方就是，它有肯德基！雪場裡面有速食店真的很少見，畢竟每次都是拉麵咖哩飯真的會有點膩。而且聽說天氣好運氣好的話，還有機會看到乘坐纜車的肯德基爺爺在滑雪場出沒喔！

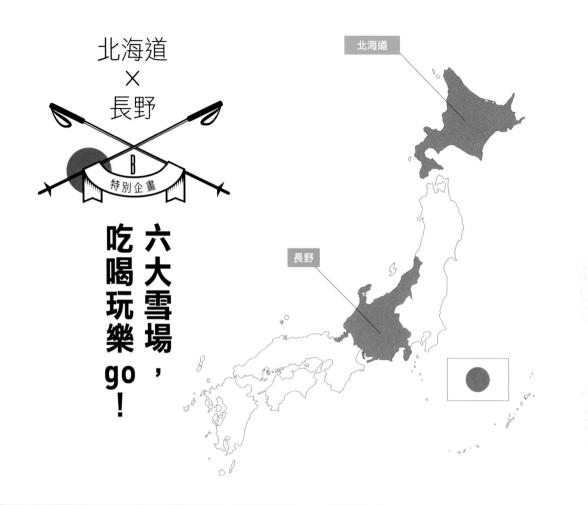

北海道
×
長野

B
特別企畫

六大雪場，
吃喝玩樂
go！

北海道

長野

1

白馬八方尾根雪場 HAKUBA HAPPO-ONE

交通：可搭機至富山機場，再自行租車前往。

官網：http://www.happo-one.jp/

特色：共有13條滑道，是日本規模最大的單一型滑雪場，1998
年冬季奧運就是在這裡舉辦的，擁有超長滑雪道及各種
難度的雪道，考驗滑雪者技術，但也極富挑戰的樂趣。

史丹利 白馬最大的雪場，但難度也比較高一些，線線不多，就算有線線也是坡度比較陡的，大概百分之八十都是中高級的雪道，算是很有挑戰性的一個雪場，比較不適合初學者喔。然後建議要租個車比較好，這樣要去吃飯或採買都比較方便，我曾經看過等公車的人潮，我都好慶幸我是租車去的啊！

第二，snowboard其實是比較危險的，因為ski的腳可以分開，可是snowboard的腳是被綁死的，平衡感要更好，所以我覺得不要鬧，安全最重要，沒必要為了玩滑雪而受傷。不過我倒是想學ski，因為它跟溜直排輪很像，我年輕的時候很常玩，所以也滿想試試的，而且ski滑起來比較快。你呢？會想學ski嗎？

不會耶，因為我覺得好不容易去滑了，光是在那邊重新學，時間都浪費掉了啊！

我打算明年寒假去一個月，到時候可能就會來學一下ski。

一個月啊！齁，有一個月我當然也想學啊，那就沒有什麼浪費寶貴時間的問題了啦！

哈哈，也是。

Q：滑雪後
帶來最大的改變是？

滑雪很特別，這項運動可以讓我們全家人一起從事，白天的時候全家一起滑雪，滑完一起泡湯，然後晚上吃飯的時候還可以繼續聊滑雪，分享彼此經驗，真的是滿好的運動，而且那種全家人有共同目標的感覺，很棒。

對我來說，就是冬天終於有事情做了！哈哈，以前冬天都很閒，現在就感覺每年都有一個目標在，感覺很不錯，所以我想我會一直滑下去。

對，我們也是，應該會這樣一直滑下去吧！

以我們還是比較偏好白馬，明年一二月就會排在白馬，然後三月再到新雪谷。

Q：有哪個雪場想去
還沒去過的？

有！加拿大，我朋友以前是在那邊念書的，一直很推薦我去，聽說那邊的雪場真的是大到你無法想像。

加拿大我也想去，還有克羅拉多、奧地利。

對對，這些雪場超讚，我也超想去，不過歐洲很貴，而且我身邊所有滑雪的朋友幾乎都說，滑來滑去還是日本最好，因為日本的雪況很好很穩定，而且說真的，離台灣近可以省下很多預算跟交通時間。再加上文化相近，所以

不管是吃的啊，語言啊，還是習慣什麼的，都方便很多。

喔，還有可以泡湯，溫泉真的很重要。

對！滑完雪疲累的時候，泡個溫泉真的就活過來了。老外那邊滑完雪也會泡溫泉，可是那個溫泉是熱水，完全不一樣啊！

Q：最想問對方
關於滑雪的問題是？

嗯～好像沒有耶。

我有！你會不會想叫陶子姊學snowboard？這樣夫妻兩個就可以一起滑一樣的。

喔，完全不會。第一，說真的，她願意陪我，我已經很感謝了。

他們會受傷，我有很多朋友都是運動員，聽我這樣講他們也會想去滑，但我其實不太敢帶去，因為我覺得帶人家去是要擔責任的，滑雪真的有風險性，所以一定要找教練，先把基本的知識跟技巧學會，才能玩得開心，真的，安全是最重要的。我有個朋友叫Jimmy，他就說他才不帶人去。第一，雪季那麼短，難得來滑一次，我自己玩都不夠了。第二，不是專業教練很難對人家的安全負責，所以不要輕易揪人。

對，我每次帶朋友Jimmy都會「青」我，說自己帶的自己負責。（笑）

Q：最推薦的雪場是哪個？聊聊你們的雪場經驗。

白馬村，那邊有十一個雪場，各有特色，像是白馬47就有很多跳台，適合高手挑戰，然後栂池又大又寬，很適合全家大小或新手，真的，閉著眼睛滑都沒

問題，你知道滑雪有很多時候跌倒不是自己跌的，是被撞的，或是怕撞到別人，結果一緊張就跌了，像我老婆有次就是這樣，所以栂池滑起來真的超過癮的。

對，我每次在栂池都大到以為沒有人，整個就是包場的Fu，超好滑的。其實新雪谷也不錯，我覺得那裡根本就是為滑雪而生的地方，很方便，但是人真的太多，什麼都要排隊，也太貴。

我也滿想試試東京附近的雪場，像輕井澤，不過我們每次去都四五天，常會卡到假日，但那裡只要一到假日就像是逛夜市，滑到哪都是人，很卡。

所以我覺得輕井澤是適合那種女朋友或老婆不滑的，可以盡情逛Outlet。

喔還有星野，也適合全家人，那邊的設施跟房間都很好，不過雪道太窄，所

李李仁 × 史丹利

A

特別企畫

兩個熱雪大叔的
men's talk

Q：覺得滑雪最令人著迷的地方是？

我覺得滑行跟速度本身就是會讓人上癮的事，所以我只要站在板子上感覺就很好，也不知道在好什麼（笑），真的，速度很棒。

很少有一個運動可以讓人玩一整天都不會膩，像腳踏車應該很難騎一整天吧，游泳也是，打球也是，啊，衝浪可以啦，可是衝浪大部分時間都是在等。

對！幾乎都是在那裡等浪，等天氣，真的上去衝的時間其實很短。

Q：這麼好玩，會想推朋友入坑嗎？

跟年紀沒有相關，可以一直玩。

所以在當地的小雪場常常可以看到很多歐吉桑，慢慢滑，也玩得很開心啊。

會，會很想要找更多朋友一起玩，所以吃飯的時候，就會故意跟會滑雪的那個一直聊一直講，完全不理不會滑的那個，講到最後，通常那個不會滑的就會問，啊你們什麼時候會再去？我也要跟。

哈哈，不過我不敢帶太多朋友去耶，怕

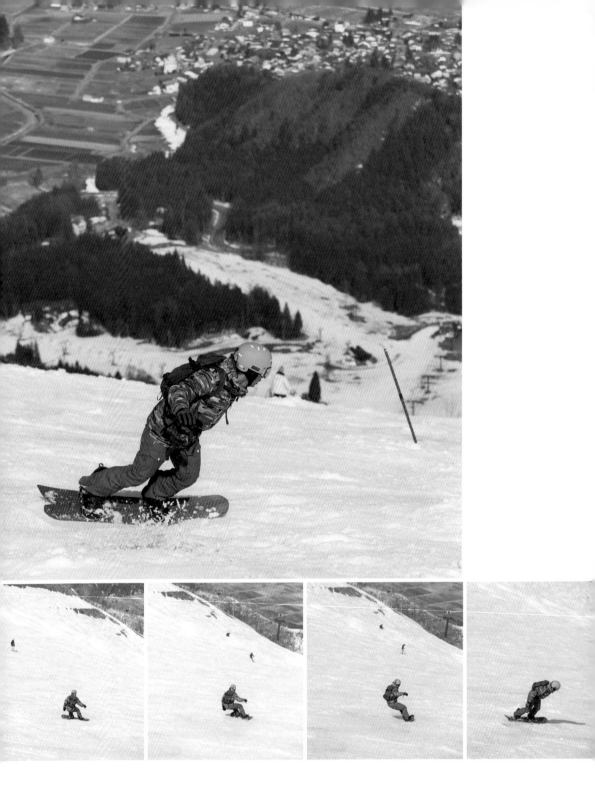

到國外商店走了一遭，翻開內裡發現很多紡織類商品都是made in Taiwan，而且這類長時間穿著的貼身物品先買可以先試穿，確認是否合適，更能確保滑雪時的舒適性。

另外，內搭褲的部分不可以因為天氣寒冷就選擇超級厚的或是絨的，要以能束口、平口的窄管為主，最好還要選擇排汗功能強的，像uniqlo就是很不錯的選擇。比較講究的還可以內搭壓力襪、壓力褲，維持腰部的穩定，對大腿肌肉的穩定性也多少有些幫助，相對可以提高運動效能，另外也可以減緩乳酸堆積，也就是運動後比較不會「鐵腿」，讓人比較不會感到疲累。

滑雪襪千萬不要選擇純羊毛襪，一旦長時間穿在鞋子裡會很容易磨腳，有些運動棉襪會在腳後跟加厚，如此一來便不會壓迫到脛骨，也是可以參考的裝備選項。另外像是護膝、護臀的裝備，也是最好在台灣先買，試穿時可以先穿上護膝、護臀後再套上雪褲試穿，才能比較準確感受。很多材質摸起來是軟的，但一遇到速度就會變硬，所以還是要多方比較並花點時間來感受，才會找到最適合的穿著。

雪板可以用租的，不用每次都帶來帶去。最後最重要的就是安全帽，安全帽在各大雪場都有得租，千萬不要為了省事不戴，即使是Perry這樣身經百戰的教練，不戴安全帽也絕對不會上滑雪場的，更何況是一般人呢？

上課，他會花兩個小時來做基本動作的訓練。因為滑雪是項具有風險的運動，一定要有正確的基礎觀念及動作。許多人可能認為滑雪不就自己摔一摔就會了，請滑雪教練只是增加滑雪的開銷費用而已。但對於初學者來說，有了教練的專業指導絕對可以省下許多跌倒血淚換來的挫敗，更可以確保安全。

Perry建議，在參加滑雪課程前的幾週可以先在家練習核心運動，像是深蹲或是側體動作。因為滑雪是全身性的運動，如果可以先讓核心肌群適應運動強度，在學習時才能有效分配各肌肉的力量，避免壓力集中於某處而受傷。

但他不建議學員過度安排滑雪行程，因為身體的疲累是累積的，很多時候自己沒有感覺到，但過度操勞容易造成注意力不集中，因而衍生危險，即使是在選手時期的強度訓練，通常一天最多也只做兩個半小時的訓練，更何況是一般人，真的會很容易受傷的。

專業教練的設備建議

在準備裝備時，Perry建議有些比較專業的設備像是雪板、雪具等，由於雪場附近都有很多專業的滑雪設備專門店，所以不妨就在當地找，其他如滑雪襪、排汗衣等比較輕巧或貼身的用品，就可以在台灣先買。尤其很多時候

他才剛拿到執照，忍不住想要炫技，忘了顧慮學員的感受，直到遇見現在教日本奧運國家青年隊的教練，才學習到因材施教的道理。

這位日本教練是在溫哥華度過求學時期的日本人，所受的教育融合東西方，讓他可以結合歐洲滑雪所強調的樂趣學習，與亞洲課程所重視的效果練習。從日本教練那邊學到這些技巧後，Perry也很樂於將這樣的概念分享給同屬「野雪塾」的其他教練，他說他自己是個很固執的人，所以就把這份固執轉換成教學能量，讓它就會變成耐心，加上本身自己也很喜歡小孩，讓他現在對教學更有熱忱。

初學者最重要的兩個基礎動作

在Perry的教學課程中，在雪地上學習平地移動，以及如何穿著雪板上下纜車，是初學者最重要的兩個基本技能，通常早上十點開始

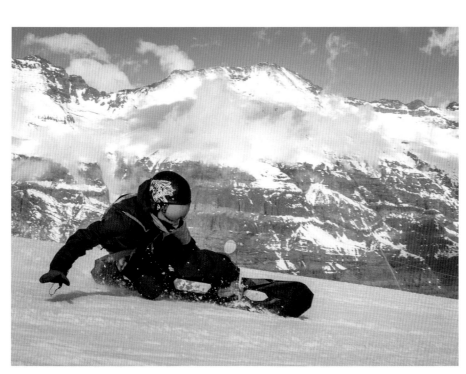

都給我滿滿的正面能量，不管遇到什麼不順心的事，或學員的各種教學突發狀況等，他總能不急不徐的在最短時間內，找到最適宜的解決方法並積極處理，或是轉個念調適心境。相較於其他教練或選手，他的言談與觀念總是成熟許多。對他來說，不管身處什麼樣的位置，最重要的目的就是傳承，能夠把滑雪這項運動及觀念推廣開來，讓更多年輕人可以從小就發掘自我的喜好，找到人生目標，這個年輕人實在讓我激賞。

選手級教練不會教學？

很多人會質疑，大部分選手級的教練都不太會教，這就要來聊聊教練的定義。在台灣這個非雪季國家內，我們將這些滑雪指導員統稱為教練，但其實真正的教練是針對學員的程度不同來做職能細分。一般對滑雪教學有興趣的人，得先考到指導員資格，先去教初學者累積時數，才能進階到其他層級報考指導教練。

指導員主要是針對一般旅客和初學者做基礎教學，但基礎教學並沒有比較簡單喔，要知道有時候教初學者還比教選手要來得艱難，而且指導員要懂的東西跟教練不一樣，所以很多選手因為已經累積了多重訓練，就會跳過指導員直接去當教練，才會造成選手級教練不會教學的印象。

Perry就是一個例子，他說自己一開始其實還真的不太會教，喜歡速度的人通常也都很有自己的脾氣，所以在還未考到教練執照時，甚至還把當時的女朋友教到分手了。由於那時候

活其實也沒想像中的輕鬆，因為當地有種族歧視，當時他又不會說西班牙語，所以溝通上也很有困難。

後來有朋友帶他上山接觸滑雪後，讓原本在台灣就有玩板類運動的他，開始熱中起滑雪運動，那時候他是雪山上唯一的亞洲臉孔，當地人都叫他神風特攻隊。因為當時他連直線都還沒滑穩，就想要站上跳台，膽子真的很大。但也因為滑雪的關係，總算讓他打入了當地人的生活圈，西班牙語也開始突飛猛進，也越來越有自信了。不過因為滑雪在當地算是一項高消費的運動，所以第二年開始Perry就去考了教練執照並兼做翻譯工作，當年智利APEC官員到台灣會見前副總統呂秀蓮的時候，Perry還是當時的會議翻譯人員呢！

我覺得這個孩子相當難能可貴的是，很多人在經歷過這樣的生活背景後，往往會怨天尤人，或是因為語言不通在異鄉不被接受時，就會選擇變壞或是墮落。但Perry不但沒有這樣做，反而還把波折的成長過程化為生命的養分，砥礪自己要更加奮發努力。從我認識Perry到現在，他一直

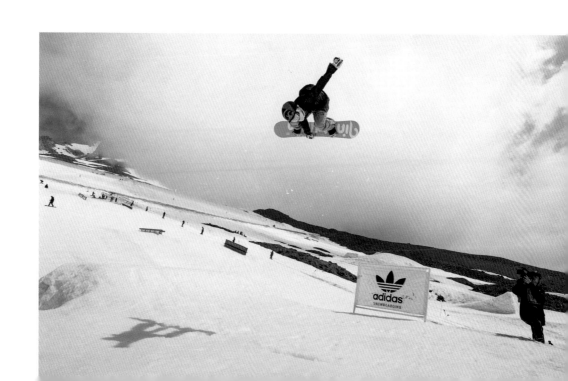

像我就曾經聽Perry說過，曾經有四位美食家要來學滑雪，Perry在描述動作要如何伸展時就說：「你們在滑雪時的腿要像煮過的馬鈴薯一樣，夠鬆夠軟，而不是剛放下去的馬鈴薯那麼硬實。」當下讓我覺得這個人怎麼那麼逗，不過我很了解對他來說，如果能用這些方法讓學員更快進入狀況然後成長，那何樂而不為？這就是驅動他教學的最大原動力，尤其聽到學員開始喜歡上滑雪，就會覺得很有成就感。

Perry的波折人生

Perry的本名叫做文彥博，在台灣出生，之所以會愛上滑雪，主要是因為年輕時的一段經歷。身為中韓混血的他，會說中文、台語、廣東話、西班牙文、英文及一些韓文，三歲以前因為是跟阿嬤一起住，所以完全只會說韓文，因此他家人為了能夠讓他說中文，立刻打消把他送去韓僑學校的念頭，改送到一般學校上學，而因為生長在台南，台語是溝通的基礎，所以Perry的台語其實也非常流利。後來因為父母離異，因緣際會讓Perry離開台灣到南美美洲生活，不過在南美美洲生

CHAPTER.02

讓我老婆小孩
真正愛上滑雪的教練：Perry

好教練要善於觀察

之前有提過，當初會到白馬雪場滑雪，就是因為認識了Perry。他是個非常酷的教練，我的小孩會開始真正愛上滑雪，都是因為Perry。現在很多滑雪場其實都很缺中文教練，但滑學教學其實是非常需要耐心的一件事，也很需要體力，我最佩服的就是他對小孩子的耐心。教小孩就像在跳雙人舞般，必須先做出動作，然後再帶著他們一起做，因為小孩會模仿動作，然後透過模仿讓肌肉記憶動作。有的小朋友滑個五分鐘就想要丟雪球玩了，這時Perry就會陪著他們丟雪球，然後從中觀察小朋友，看他們的裝備適不適合滑雪，以及小朋友的運動神經如何。

有玩過板類運動的小孩會比較容易進入狀況，他們會有控制板子的巧勁概念。若是遇到十二歲到十五歲之間的青少年，這個時候的年輕人比較衝動，自信心也較高，若能適當的秀一下技能，就能換來他們對教練的信任感。Perry最厲害的就是在這短短的五分鐘內，馬上觀察出學員真正需要的教學是什麼。然後再據需要來安排教學課程規畫，並用對方的語言去跟他們溝通。

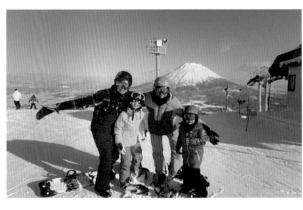
好教練可以引導孩子的基本動作，也能讓他們更有學習樂趣與成就感。

谷是全球知名的滑雪勝地，因此外國旅客相當多，教練大部分也都會講英文，所以如果語言能通，那麼在當地滑雪學校想找到合適的教練應該是沒什麼問題的。只是無法指定教練，所以還是有一定的風險。而且這些學校的教練多半是在世界各地雪場到處跑的年輕人，所以下次未必會遇到同一個教練。當然也有每年固定在新雪谷的教練，那就要找人介紹，也有教練是接Case的，但最好半年前就預定，不然很容易就額滿了。

我們一家人遇到的教練都還滿好的，第一次去新雪谷時會找教練，主要是幫小朋友物色，所以找了個澳洲籍教練，請外籍教練有個好處是可以讓孩子順便練習英文，我本來想安排中文教練給女兒，但是她想要外籍教練，邊滑雪邊練英文，對她來說是一舉兩得。這些教練都滿有愛心的，會陪小朋友玩，當孩子累了，他們就把滑雪課程先暫停，改陪小朋友打雪仗、堆雪人，相當親切。

一開始沒排到教練課程時，我自己帶著兩個小孩在雪地裡練習，兩個小時下來我都要累死了，因為我先帶著他們到至高處，他們往下滑，我再先跑上去等他們，來來回回真的非常喘，自己也沒玩到，所以非常推薦請教練。

CHAPTER. 01

如何找到適合的教練？

雖然台灣沒有雪季，但滑雪這項運動也在台灣漸漸盛行起來，旅行團也開始推出相關的滑雪包套行程，通常行程都會包含團體教練。但若是自助行我也非常建議一定要找個教練，在各個關於滑雪的社團中都可以找到教練的相關資訊。台灣人的滑雪之旅通常安排五天，扣掉兩天交通就只剩三天，如果遇到大假期，也會碰上不少中國人，像是北海道熱門的滑雪勝地新雪谷，一定是人滿為患，裝備可以在雪場租得到，但教練一定要事先在台灣約好。

假如沒有認識的教練，可以搜尋新雪谷的滑雪學校，Nbs、Niss、希爾頓滑雪學校都有網站，裡面的課程從私人、團體、成人、兒童都有，價位等資訊也都很清楚，留壽都和新雪

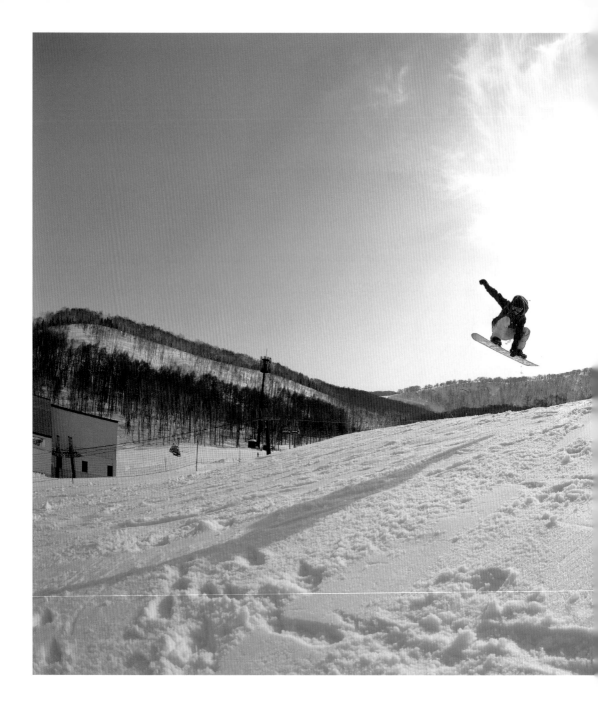

找對好教練讓滑雪事半功倍

滑雪是項具有風險的運動，一定要有正確的基礎觀念及動作。

有了教練的專業指導絕對可以省下許多跌倒血淚換來的挫敗，

更可以確保安全。

安全帽

安全帽是最重要的護具，亞洲人和歐美人的頭型不同，所以安全帽也必須試戴，一試戴馬上就可以知道鬆緊度。雪地裡使用的安全帽有滑雪的使用認證，和騎摩托車使用的安全帽是不同的，雖然外表看不出來，但不能通用。

現在安全帽的設計都很bling bling，有的安全帽還配備了耳機和藍芽，據說職業選手在滑雪時都有聽音樂，我也很想進階到戴上耳機享受滑雪的快感，但對於還是初階者的我來說，現在滑雪需要百分之百的專心，若真的戴上耳機，我應該會摔死吧！

天氣是滑雪最大的變數，所有的裝備都跟天氣有關，如果雪地的天氣回溫了，雪就會融化成水，氣溫一下降又會變成冰塊，頭摔在冰塊上和摔在粉雪上，絕對完全是兩回事，所以當氣溫回溫又降低時，護具真的很重要啊！

**防摔衣
防摔褲**

滑雪安全帽與跟一般安全帽最大的差別就是加強了保暖的設計，後面也有扣住護目鏡的固定器，有的還有D3O防撞的質料設計，D3O材質平時輕薄、柔軟、有彈性，但撞擊時質材中的分子會互相鎮定、變硬，產生最佳的防撞效果。

現在的防摔衣褲和早年比較起來已經做得相當好了，從前要做到很好的防護就必須穿上很厚重的護具，甚至還得穿上泡棉和海綿。但現在的防摔衣褲看起來薄薄的一件，卻很足夠應付摔倒的衝擊。滑雪的防摔衣褲也適用於重機，若對重機有興趣的人就可以通用。

穿上防摔衣褲後，裡面只要穿t-shirt再穿護具，最外層加上雪衣其實就很足夠了，可以不需要再穿排汗衣。

滑雪設備的產品多樣，也都區分為經濟入門款到高端昂貴款，許多人會花錢投資在花俏的雪板或是護目鏡上，卻不願意買一件防摔褲或者是護膝，這其實是很不正確的觀念。

穿上防摔衣褲和護膝護腕，並不是說摔了不會痛，而是可以做到大部分的防護，讓骨頭不會裂掉。因為滑雪一定會摔，玩雪板通常是摔到屁股，屁股畢竟比較有肉不怕摔，就怕是摔到脊椎或尾椎，那就麻煩了。所以護具的錢絕對不能省，一旦撞傷，光是看醫生和買藥膏的錢都不只這些了，安全還是第一！

BOX：李仁的滑雪撇步

1 購買滑雪用品絕對要試穿！才能找到對自己最有利最有防護的滑雪設備。

2 初學者要請教練，而且要事先預約能以中文溝通的教練，才能了解所有滑雪該注意的細節步驟。

3 先熟悉對雪和雪板的適應，可在平地練習保持雪板的平衡，在滑行時上身可向前微傾斜並保持放鬆。

4 基本功夫要好好打底，第一件事情就是學習如何在雪地「走路」。

5 對初學者來說跌倒是無可避免的，摔倒時就順勢別抵抗，往前摔時直接膝蓋跪地，因為有護膝的保護所以也沒關係，若是往後摔，要記住脖子縮起來，有防摔褲就直接坐下去，才不容易受傷。

6 雪衣盡量挑選較為亮眼的顏色，才不會有讓人找不到的風險。

7 不要勉強挑戰超過自己能力的事。

鞋套
Binding

鞋套是指連接在板子與鞋子之間的固定物，鞋套的底邊是固定在板子上的，只要將鞋子套在上面就可以了，隨著科技日漸進步，現在可以選擇踩進鞋套（step-In binding）或傳統的鞋套（strap-In binding），雖然目前傳統的鞋套還是主流，但是踩進鞋套已經慢慢風行。

護目鏡通常是滑雪者最願意投資的項目之一，因為外型多樣，戴起來又炫又帥氣，因此護目鏡的價位也從千元出頭到近萬元都有。護目鏡是滑雪裝備中很重要的一項，因為在雪地裡的光線反射相當刺眼，沒有護目鏡就很容易造成眼睛受傷。

我個人還是選用傳統鞋套，許多玩家都分享說踩進鞋套使用起來比傳統鞋套方便，但傳統鞋套滑起來的感覺比踩進鞋套好，這就純粹看個人感覺啦！

一般護目鏡都有排氣設計也有通風口，戴上去的時候不能起霧，若是起霧，通常是因為毛帽和脖圍有擠壓到，讓氣排不出去，這時候就要記得調整一下位置。

科技越來越進步，就連滑雪工具都日新月異，以前滑雪玩家都會覺得雪鞋的鞋帶很麻煩又難綁，現在則改良成快拉式和轉輪（boa），轉輪最方便，由兩顆轉輪來控制鞋帶鬆緊，現在甚至進階到轉緊後還可以加壓，角度也可以調整，有的還具有可塑性，會隨著你的腳形變化，相當符合人體工學。

如果你的護目鏡款式是防紫外線設計的有色鏡片，那夜滑時就記得要換上透明鏡片，以防視線不佳。

雪衣

雪衣有分防水係數，通常為五千、八千、一萬、一萬五，防水係數簡單來說就是二十四小時之內能夠承受水的受力。一般而言，五千、八千的係數對一般滑雪者來說就已經很夠用。

雪衣除了防水之外，最重要的功能就是保暖，如果去零下幾十度的國家，會建議購買有保暖層設計的雪衣，較保暖。有的雪衣有雪閘設計，防止跌倒時雪跑進衣服內層。腋下也會設計通風口，如果太熱可以拉開。購買雪衣時最好選購有許多小口袋設計的款式，這樣才可以放置許多隨身物品。在顏色的選擇上建議不要買白色系的，因為雪地上白茫茫一片，若是白色雪衣就很容易讓人忽視你的存在，這對安全來說，是很嚴重的問題。

開始滑雪之後，我真的覺得雪衣是一種很讚的發明，因為它既輕便，又非常保暖，比羽絨衣還保暖。滑雪時不能穿著棉質成分的衣物，一旦流汗，水分留在衣服上，風一吹就變成冰了，反而會造成身體失溫，所以雪衣就成了確保身體乾燥不可或缺的裝備。

手套

手套可以選擇比自己的手大一點的size，才好把護腕也戴進去，現在的手套都有做指模功能，所以使用手機沒有問題，有些人會帶兩層手套，一層薄，一層厚，可以看個人習慣進行挑選。

CHAPTER.02

滑雪必備器材大剖析

雪鞋
Snowboard
Boots

所有的滑雪裝備都建議要親身試穿，尤其是雪鞋，通常是球鞋穿多少號，雪鞋就大半號，因為還要穿上厚襪子，size才會比較剛好。我在御茶水跑了三、四家店，卻都找不到我的雪鞋size，所以如果在雪場周邊的商店有看到合腳又喜歡的，剛好也有購買的預算時，馬上買下就對了。我是屬於十二號的大腳，只有BURTON有出十三號的，雖然穿起來有點鬆，但是只能先將就，我寧願鬆一點也不願意太緊。但其實雪鞋最好還是要穿剛好的尺寸，這樣包覆性才夠，腳趾要可以輕觸到鞋頭，但又要有充足的空間，不致彎曲，力量才能完全施力在雪板上，所以尺寸一定要拿捏得剛好。

鞋子的規格表上會標明雪鞋硬度，高階玩家的滑行速度快，建

雪鞋分為軟（soft boots）硬（hard boots）兩種，分為一～十，通常七～八是偏硬，五是中間值，三偏軟。

議穿著硬度七～八的鞋子，剛開始穿的時候都會有點不舒服，需要一點適應期。至於初學者，建議直接試穿軟的雪鞋，因為容錯率高一點，也比較能夠適應。

再來就是很重要的雪板，初學者通常要買軟的板子，板型分為camber、rocker、twin camber三種。

camber是指滑雪板的兩端往下的款式，因為與雪地有接觸點，因此吃地較牢，但如果轉彎轉得不漂亮就容易卡住。

rocker是頭尾兩端往上翹的款式，這種在轉換方向時比較不容易卡住，一般來說，對於初學者而言rocker是比較好上手的，容錯率也高一點，就算在不對的時間變化方向，板子還是會在雪面上。雪板也分長板和短板，短板多半是指從地面直立，滑板高度到下巴或鎖骨之間距離的稱之短板。長板的長度則是到下巴至鼻子之間，甚至高過於頭。雪板板身越窄，轉換方向就越快，衝擊也越快，但是如果腳板太大的人就不建議使用窄身雪板，因為

轉彎角度容易卡住，造成失衡。要如何測量雪鞋和雪板之間的角度？會不會卡住？建議可以拿一把六十度的三角尺從雪鞋和雪板之間劃過，如果三角尺會卡到就表示兩者之間連六十度都沒有，這樣就不行。

另外也有專滑粉雪的粉雪板，雪板的頭尾兩端設計更往上翹，因此兩端會浮在粉雪上，所以有此設計。一般的雪板也可以滑粉雪，只是粉雪多半較軟，若要維持重心平衡就需要往後靠，必須用腳控制，腳會相當痠，而粉雪板的設計就是重心在後，所以沒有這個問題。

一般來說，長板較適合中高階的玩家，初學者則適合短板，因為比較容易控制方向和速度。

其實現在日本滑雪場的設備都很新，保養得很好，我替兩個孩子租了整套的雪板裝備，四天的使用時間，租金約日幣兩萬多，折合台幣大概六千元，費用沒有想像中的貴，所以在孩子們身體定型前，滑雪裝備的投資報酬率實在不高，建議用租借的就好！

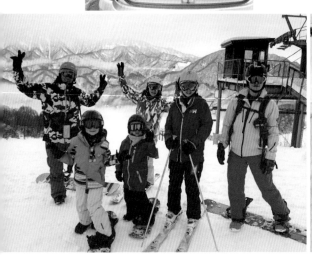

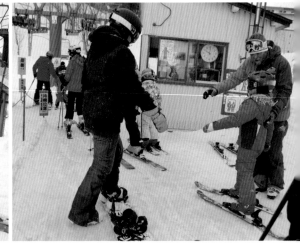

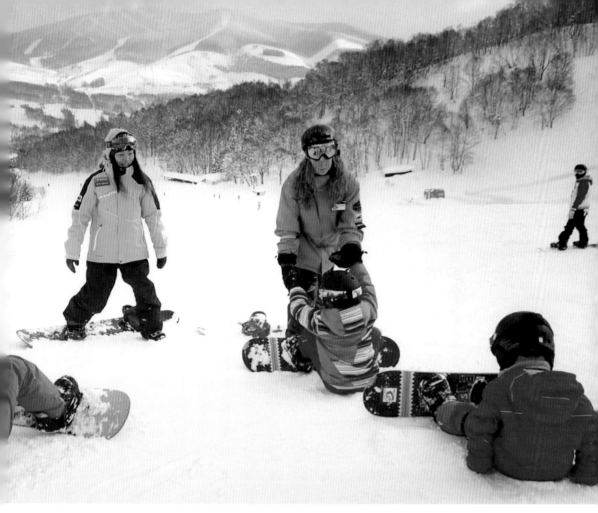

別急著買
孩子的裝備

　　至於小孩子的滑雪裝備，由於他們還在發育，長得也很快，買了雪鞋可能明年腳型又不一樣了，所以我家的孩子滑雪設備是用租借的，這樣比較經濟實惠。雖然不建議購買小孩的個人滑雪配備，但安全裝備卻是很需要而且重要的，尤其是護膝、防摔褲、安全帽，這些安全配備我都有替他們買一套，以防初學者摔傷。

品牌產地也很有關係

Jimmy告訴我，有些設備會專門生產亞洲版的，像護目鏡、安全帽等，就會有區域的差別，因為亞洲人和歐美人的鼻梁高度有差異，所以如果使用歐美版的護目鏡就會使鼻梁容易有縫隙進風。

在服裝方面，日系品牌的體型和品味與我們比較接近，而歐美品牌的女性服裝，它們的風格比較不是讓消費者穿得可愛或秀氣，所以不管是顏色、腰身、比例都與東方女性的衣著習慣有差，穿上後頂多只能覺得帥，很難讓人覺得漂亮。而且歐美品牌有些常用的顏色亞洲人穿起來比較不好看，所以女性的話我會比較推薦去買日系品牌。

其實由此可以看得出來，不同的設計就會有截然不同的使用感覺，所以我覺得滑雪產品如果不能試穿就會有極大的風險，還有穿戴習慣的問題，如果能在同一個地方將所有產品都試穿完成，就可以大幅降低出錯的機率。

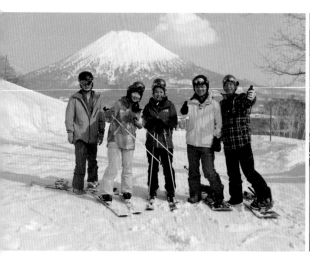
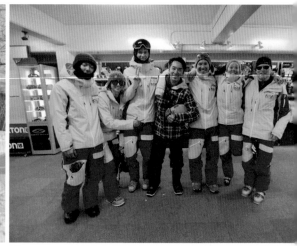

一般消費者剛開始都只注意產品的美觀性，通常要等到使用了兩三次後才會留意到使用細節，像是脖圍我就建議要買比較高科技的，因為脖圍將嘴巴罩在裡面，呼吸所產生的氣體會結冰，所以如果沒有良好的排氣科技，氣就排不出去。也常聽到很多人抱怨自己買的這個手套已經不錯了，但流汗後仍舊會因為結冰而產生不舒適的感覺。

挑選設備時除了一定要試穿外，更要注意實用性，才不會後悔。

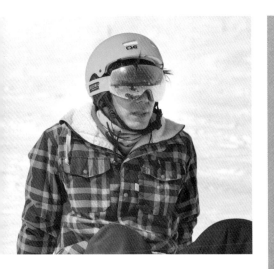

ALL RIDE
SKATE / SURF / SNOW

地　　址：台北市內湖區洲子街70號
電　　話：02-7721-5668
營業時間：週一到週五：12:00~21:00
　　　　　　週末或例假日：12:00~18:00

集滑雪、滑板、衝浪、流行元素，
具70坪賣場及專業人員供您選購最合適的用品。
官網：http://www.allride.com.tw/

注意裝備的實用性

每次來到 ALL RIDE，我最讚賞的就是他們員工的專業度，因為有些客人無法清楚形容問題及需求內容，所以常常可以聽到他們仔細詢問客人滑行的狀況，是否會覺得太硬或太軟之類的。因為每個人的體型和使用產品的習慣不同，必須透過談話溝通，才能了解實際的使用需求，像先前我在日本買雪板時還以為日本人做事很仔細，會給我最好的建議，結果買回來才發現除了腳太大會碰到板子外，轉彎時腳尖也有可能會卡到雪裡面，回來後我跟 Jimmy 聊，他也很驚訝，因為在他們店裡，只要聽到十一號以上的尺寸，就會認真先量一遍，再找出最適合的板子搭配，所以店家的服務專不專業，攸關著會不會讓消費者白花冤枉錢。

陽春就有陷阱

　　很多人認為滑雪是很燒錢的運動，但也是有省錢的方法，有些初學者想說一開始也不確定會滑多久，所以就先買了低價的陽春商品頂著用，但Jimmy就曾經跟我說：「陽春就有陷阱，為什麼大家不愛陽春的商品，為什麼價格會低，一定就是有功能不足的地方，如果你之後真的喜歡上這項運動，想要升級設備，那不就等於是要花兩次的錢重新採購。拿護目鏡來說，低階產品的造型通常沒那麼好看，拍照後就會開始嫌醜，壞掉的機會也高，我就曾經看過有些客人在滑雪的第一年都買比較陽春的產品，但第二年就把這些裝備全部在網路上便宜拋售，然後重新採購合適喜歡的裝備，結果算起來根本沒有省到錢。」

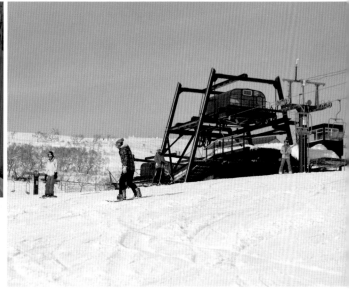

如果真要省錢，那一開始就先去借吧！不過我可以保證，通常玩過一次的人，有九成都會繼續玩下去，因為滑雪這項運動的黏著度很高，不僅是運動，也等於是去雪國度假，讓人可以抱著較為輕鬆愉快的心情去享受。

哪些用品非買不可？

在採買滑雪用品時，Jimmy建議，初學者可以先思考有哪些滑雪用品是日常可以繼續使用的？像是第一層的服裝，如：排汗衣、毛帽、襪子等貼近皮膚，且日後可以繼續使用的物品，就最好是以購買為主。而中層保暖的部分，像是雪衣這種物品如果會有猶豫，不知道這次玩完下次還有沒有機會再來滑的考量時，就可以去租借。

護具部分雖然在日常生活上使用的機會不高，但如果真對滑雪有興趣的人，我還是建議用買的，就像我先前的經驗分享，等到真的在雪場滑雪摔倒，一次兩次到第三次開始肉痛時，當下你一定會後悔自己當初怎麼沒有花這筆錢來讓自己舒服點，如果這時候有人拿出兩千元的護具要賣你三千元，相信我，你也絕對會毫不猶豫買單的！

價錢來走。當然，還有部分的人會
到日本買，不過日本的零售價本來
就訂得比美國高，所以當然也比在
台灣高，而且在台灣購買還可以享
受溝通無障礙、流行與價格都與國
際接軌的服務，所以我真的很推薦
他們。

美國還有很高的營業稅，再加上國際運費，所以算起來
也沒有特別便宜。

其實很多製造公司都有生產過剩的問題，所以常常在網路上就可以買到較為便宜的過季商品，但回歸到實際面來說，這卻未必是安全的做法。Jimmy就說：「除了毛帽以外，沒有一樣滑雪用品在網路上買是安全的。」

因為滑雪設備一定要試穿，每一季的產品規格都有可能不同，沒有專業指導穿戴細節，就可能增加使用者的風險，為了不讓消費者因為商品價格而將自己的安全暴露在高風險下，所以ALL RIDE極力向外國廠商爭取售價的彈性空間，爭取能與美國有相同的定價，所以店內的售價原則上是跟隨美國的零售

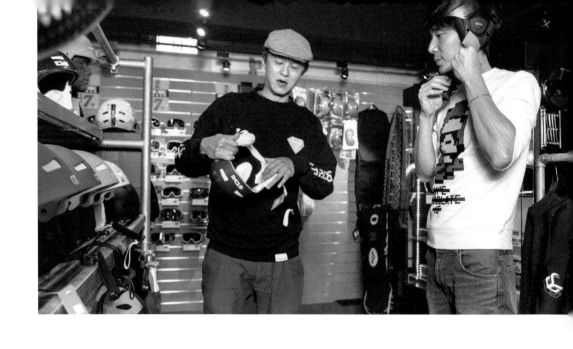

Jimmy曾經說過，台灣雖然是小眾市場，但消費者的品味水準是高的，所以他們為了提供更好的服務，也為了讓品牌具有國際水準，所以就得跟國外滑雪品牌談代理進來。幸好因為Jimmy本身就是一個熱愛滑雪的使用者，所以即便市場的需求量並不如國外來得大，但熱情促使他們的思考模式不像一般追求利益最大化的公司，不會去計較一定要有多少利潤才能投入這個市場，ALL RIDE員工的教育訓練是要推薦客人最適合的設備，要顛覆以價格為導向的迷思。正因為Jimmy對滑雪擁有相同的熱情，所以我才會這麼信賴他們，也很願意常與他們做滑雪知識與心得的交流分享。

台灣消費者有個特點，不會因為滑雪的市場小而將就選購比較差的設備。

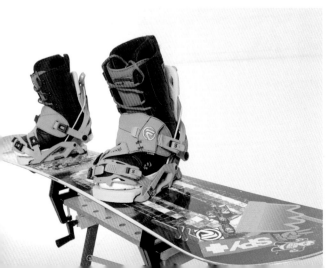

滑雪路上的
良師益友 Jimmy

Jimmy在五年前開設的ALL RIDE滑雪用品店,是許多滑雪愛好者的福音,其實他們在一九九七年時就已經有在進口滑雪產品,但大多是自己人在使用,因為當時的滑雪市場太小。不過隨著旅行業的蓬勃發展和大家對滑雪認知態度的改變,以前可能覺得滑雪的次數不多,所以設備用租的就好,但隨著往來日本越來越頻繁,許多人開始投入滑雪運動後,就會想要擁有專屬自己的設備器材,尤其滑雪設備又不比其他運動設備,是需要透過試穿才能了解能否適合,或是否可以有效保護自己安全的物件,所以為了提供台灣消費者更多元的服務,Jimmy和朋友創立了ALL RIDE,用專業知識來為初學者或更多專業滑雪好手,創造更豐富安全的滑雪樂趣。

在滑雪路上幫助我很多的Jimmy,是我心目中台灣的滑板、滑雪教父,

適合自己的
身型與習慣最重要

還記得我買第一塊板子的故事，當時從日本買回來後，興沖沖的帶去給好友Jimmy看，沒想到他一看就說這塊板子不適合我的腳，我說怎麼可能，這可是二〇一五專業最新款！

但Jimmy說，問題是我的腳太大，比方說腳超過十二號的人，雪板最窄的地方就一定要有二十六公分以上，不然腳尖和腳尾就會突出板面，那在做轉彎動作時就會很容易磨到雪，就會摔倒。

經過他這樣一說我才發現，難怪我滑雪的時候明明感覺很順，卻常常跌倒，也找不到問題在哪裡，一量才發現我的板子真的只有二十四公分，於是只好把這塊雪板剛買一週的新雪板便宜拍賣了，這也才了解，滑雪裝備能不能適合自己的身型及習慣動作，是件非常重要的事。

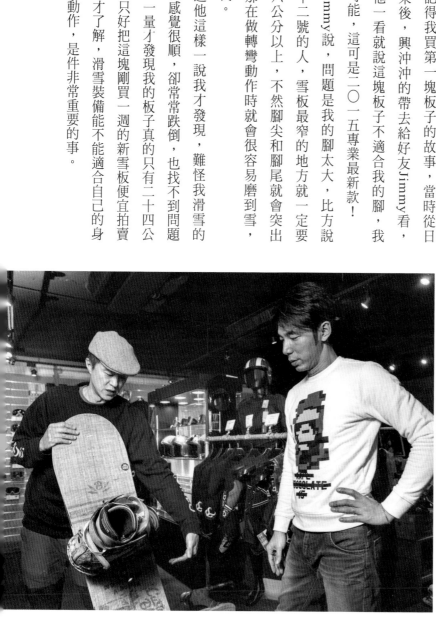

人生如果因為一時的疏忽大意，把原本美好的旅途瞬間變成人生終點，相信對家人來說，一定會是很大的遺憾，所以我一直很重視裝備安全。

雖然摔倒也是滑雪的樂趣之一，不過不得不說，滑雪確實是滿危險的運動，尤其在雪場上聽到雪上救護車那種刺耳的警笛聲從旁邊呼嘯而過，當下其實也是會挺揪心的，尤其如果剛好那時候人又在附近，親眼看到救護員為了不讓受傷的人在雪地裡失溫，就會用一個大帆布袋，但又有點像民間常說的屍袋將傷者從頭到腳包起來時，那感覺真的不是很好受。

再加上自己開始滑雪後，時不時就會看到一些滑雪意外的相關新聞，輕則骨折，重則失去生命，像今年就曾經看過一則新聞，一位台灣太太在初級綠線滑道上因為摔倒撞到頭，就這樣離開人世了。所以我一直都很在意滑雪設備的合適與安全性，尤其是護具，更是一定要準備妥當。

CHAPTER.01

專業服務
能讓你少走許多冤枉路

滑雪的風險

只要有學滑雪的人就會知道，第一件必學的事情就是穿著雪靴和雪板走路，上坡時雪板要在你的後面，下坡時板子一定要在前面，你還可以用側滑的方式行走，光學這個就相當辛苦，因為在雪地走路真的很累，先前我在練走路時就曾經在心裡想：「為什麼一定要在雪地上拿著雪板走路？這行為真是蠢爆了。」後來才發現，原來穿脫雪靴更是麻煩到死，下了纜車後，通常都不是可以馬上進入滑雪道，而是需要走一小段路，那時候就必須要學會穿著雪靴走到雪道，可能光是練這個就一上午過去，簡直累爆了！而且還要學上下纜車只能用單腳上下的方法，因為上下纜車都要拿著雪板，這些都是初學很重要的基本技巧。

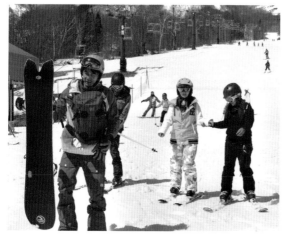

如何採購適合自己的裝備？

雖然摔倒也是滑雪的樂趣之一，不過不得不說，滑雪確實是滿危險的運動，所以我一直都很在意滑雪設備的合適與安全性，尤其是護具。

① 雪地滑板基礎入門

推薦 AboveBelowTours.com為初學滑雪板者解說和示範Snowboard雪地滑板的基礎入門，還有中文字幕解說，算是相當淺顯易懂的教學影片。

網址 https://www.youtube.com/watch?v=X3QrMd6fNcI

② Complete Learn How to Snowboard Video for Beginners

推薦 一步一步指導教學，包括站姿、滑姿等，可惜沒有中文字幕，就當作練習聽力囉！

網址 https://www.youtube.com/watch?v=qj2eGCYwgsc

③ Snowboard Lesson - First Time

推薦 這是孩童版的Snowboard 教學，我會從中觀察別人是如何教導小朋友學滑雪，這對我在教自己的小孩時有很大程度的幫助。

網址 https://www.youtube.com/watch?v=00SfeRtiM2o

④ Snowboarding 101: How To "S" In A Day (1/5)

推薦 除了基礎教學，也有教導如何轉彎等等技巧，由於他是用go pro拍攝進行教學，對於自學是滿好的角度，建議大家熟練後也可以拍下自己的練習畫面，方便觀察自己有哪裡需要調整，進步會更快。

網址 https://www.youtube.com/watch?v=77zw97nk6GI

⑤ BEST OF SNOWBOARD ★HD★ 2014

推薦 雖然這是世界級的滑雪影片，但是每次看，都會讓我更想再去滑一次雪，也可以看看世界級好手的技巧到底是如何練成的！

網址 https://www.youtube.com/watch?v=Zl6xwuBJVIY

站，告知他們幾號前要寄到哪裡，他們就會把整個雪袋寄到指定的地點，並且還會簡訊通知。從白馬寄到東京大約一千二到一千五日幣，從東京寄到北海道大約一千五到兩千日幣。而這個倉庫的月租費，一個月只要三百元日幣，算起來真的不貴，卻可以免去運送裝備的精力與時間，也是一個可以考慮的選擇。

在台灣也能先練體感

不是雪季想滑雪怎麼辦？相信這是許多滑雪愛好者的心聲，二〇一六年下半年，內湖開了一間滑雪雪校，雖然不是真的有雪，但卻有專業的器材可以模擬滑坡的真實感受，初學者出發前可以先練體感，這樣到了雪場至少可以減少半天的摸索時間，非常有幫助。

善用網路教學影片

在台灣可以多瀏覽一些網路滑雪影片，至少對基本動作與技巧有一點概念，這樣真的到了雪場時，會比較容易進入狀況，以下推薦幾支我自己常看的影片。

台北 滑雪學校

地　　址：台北內湖區行愛路77巷67號1樓
預約諮詢：02-8791-7365
營業時間：非假日13:00~22:00
　　　　　假日09:00~22:00
報 名 費：每梯次課程共3小時／3600元
　　　　　每週上課1小時
　　　　　（含雪具、護具租借）
課程內容：SKI雙板、SB單板初級班

滑雪也是個比炫比趣味的運動，因為所需的裝備很多，為了不與其他人撞衫或拿錯東西，也為了方便替換，同一件裝備可能都會買著幾套備用，所以有很多東西都是多買的。但很多東西一買完就後悔，比方說，護目鏡一支七八千，在二手拍賣中可能只要對折，所以這些社團就是可以交換，或出清二手物件的最佳管道，讓人更能放心大買特買了（誤）。

存放裝備的另一種選擇

到日本滑雪要扛裝備，是滿多喜愛滑雪的人共通的困擾，尤其雪具龐大，許多航空公司都會再加收費用。我有個在日本念書的朋友幫我在日本租了一個倉庫，這種倉庫是看不到它的大小，只提供一個滑雪袋的位置。這樣的滑雪袋可以收納進我的snowboard跟我老婆的一套ski，以及我們兩人的boots，還有防摔褲、手套之類的，只要塞得進去這個袋子都可以。

然後當我們要到日本滑雪的時候，就到這個倉庫的網

只要能塞進這個雪袋裡的，都可以放進倉庫存放。

強大的同好交流

在網路上也有很多社團的資源交流非常強大，像是「待在日本滑雪不想走」「等雪季的時候要做什麼～大家來換好物喔！」在這些社團裡常能撿到一些滑雪好物，所以一定要推薦一下。

有部分人是因為剛開始加入，對這項運動還很陌生，所以看到什麼新玩意都會一直買，寧可滑不好，裝備也不能輸！

另外也會和很多滑雪同好保持聯絡，像是Perry，他曾經參加過滑雪會外賽，所以我常會跟他交流一些滑雪的事，他也是我心目中最屬害的教練，不僅十分有耐心，還把我的小孩及陶子從不會，教到對滑雪開始有熱情，我真的非常感謝他。

之前我為了找教練，從背包客網站裡找到Eden的臉書，加他為好友，雖然Eden的行程非常滿，所以我們做了兩年的臉友都還沒有機會碰面，不過我還是常會在臉書問他一些滑雪的問題，他也總是很有耐心的回答我，真的很能感受到滑雪同好的熱情。

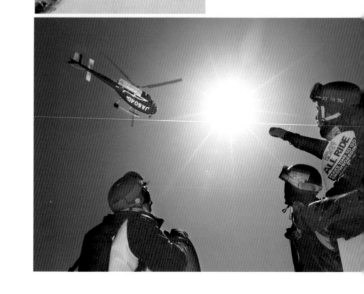

CHAPTER. 05

在台灣也能「熱雪」

靠社團與App過乾癮

　　在台灣不能滑雪的日子，我便加入了許多臉書滑雪社團和滑雪雪況的App，這些App都是可以免費下載的。例如滑雪精靈、滑雪中毒者，我每天都會看看新雪谷的App，看哪個雪場有開、哪家纜車有開，像是四月中希爾頓雪場就沒開了，這些資訊都能即時獲得。另外我也會看看當地的影像直播，感覺就好像人也到了那裡，過過暫時滑不了雪的乾癮。

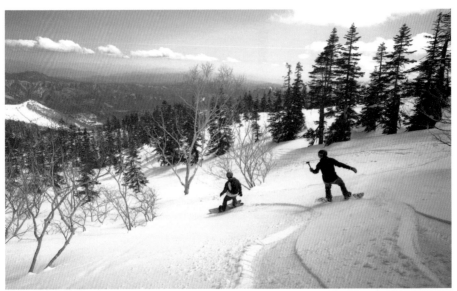



CHAPTER.04

滑雪勝地住宿介紹

長野白馬（Hakuba）

白馬雪場坐落在海拔七百公尺以上的高原，背倚三千公尺群山環抱的國立公園「北阿爾卑斯」，有八方尾根、栂池高原、白馬47等知名雪場。由於曾經是冬季奧運的舉辦地，因此對許多滑雪好手來說，白馬就像是他們心目中的聖地，非去朝聖不可。這些滑雪場內多半都有各種活動及文化體驗，讓旅客除了滑雪之外，也能有各種豐富的體驗選擇。

而且白馬是全日本最大的滑雪度假區，所以不僅有一些高規格高水準的溫泉度假飯店外，也有許多民宿及日租公寓等可以選擇，這些民宿及日租公寓在提供完整的設備之餘，也有廚房及微波爐等，讓家庭入住可以擁有像自家般的溫馨感覺。

如果你以為留壽都度假村只有這些，那可就錯了。要知道，日本人對於享受生活樂趣的創意發揮可是無極限的，所以在度假村內甚至還有旋轉木馬、室內造浪池、兒童遊戲場、購物商場等，就算不滑雪也可以逛街、喝咖啡，絕對不無聊。這種包山包海的度假村形式，讓同行的家人中即使不滑雪，也能從中找到趣味，所以也是很適合全家大小出遊的好地點。

北海道留壽都（Rusutsu）度假區

北海道留壽都的雪場也是一個大型度假村，在裡面食衣住行育樂都能搞定，非常適合家庭一同出遊，所以我們第一次就是選擇到留壽都滑雪。

度假村裡的三大棟建築物都提供住宿，基本上飯店分為兩大區域，南北館（North & South Wings）區與塔館（Tower），兩館之間可以利用飯店自己的小火車接駁往返，那個小火車的造型相當復古，所以小孩都很熱中於搭小火車移動，在上面看著沿途移動的白雪風景，對孩子來說也是相當新鮮的體驗。滑雪者也可以將雪具放在上面，是個相當方便的接駁交通工具。

本海及太平洋，不過這座山並不是雪場，而是一座活火山，但也是鮮為人知的野雪之境，聽說有教練從羊蹄山下走到山上花了五、六個小時，只為從野雪滑下來的那二十分鐘，這種自我挑戰與雪地共舞，能夠與高山零距離接觸，是很原始的滑雪體驗，不過由於滑野雪缺乏防護措施及人員保護，安全風險極大，一般遊客人生地不熟，再加上氣候、地形、技術純熟度等變數，為了自身和家人的安全，建議大家最好還是選擇到正規的滑雪場滑雪比較恰當。

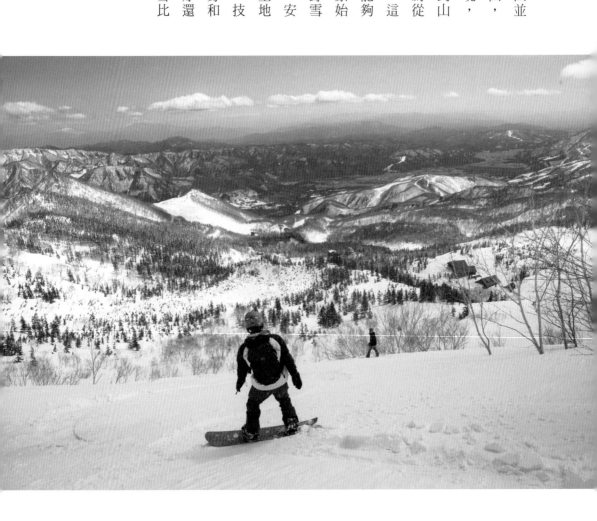

雪車沒有想像中好玩，它不像水上摩托車這麼靈活，雪車比較笨重，就像雪橇的感覺。

Village）。它的腹地相當大，在雪場最上面也有一種單人搭乘的纜車叫「wonder chair」，我第一次坐這種纜車，它只有一個人可搭乘的寬度，用一根桿子圈住搭乘者，速度很慢，但是高度相當高，所以坐上去真的覺得挺可怕的！可是要上到最山頂從黑線區滑下來的話，就一定得要坐這個纜車，真可說是滑雪前的勇氣挑戰。

但上去所見的風景卻是相當值得，尤其希爾頓雪場的背景就是羊蹄山，羊蹄山是北海道最漂亮的一座山，因為外型與富士山相似，所以也被稱為蝦夷富士。從山頂可以眺望日

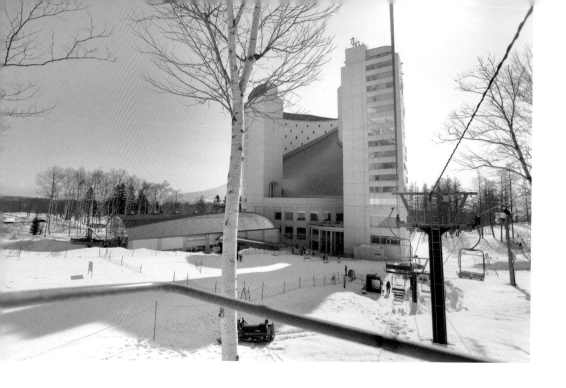

入住飯店的另一個好處，就是每天都有專人幫忙打掃清理房間，而且設備絕對是新穎齊全，像是裡面所提供的泊板服務，就讓人感到十分貼心。更不用說走出飯店門口就有纜車可以接駁到雪場。它的纜車小小的，但是相當復古摩登，我超級喜歡！可以說是我看過最可愛的纜車！

在希爾頓旁邊還停了二十多部雪車，都是可以預約活動的，但它的馬力很大，速度也可以很快，可以爬很高的坡，通常都是緊急救助的時候用的。畢竟要在雪況不好的情況下用於急救，想當然馬力一定很大，因此有的人會拿這種雪車來作飛越跳台，可以飛到五、六層樓高，這也可以算是一種雪橇的極限運動吧！

希爾頓所屬的雪場也就是上面介紹四個雪場之一的新雪谷度假村滑雪場（Niseko

外一個在北海道的家，只不過開窗就是一片白茫茫的雪景。因為平常在家無法常有這樣的互動，我們工作，小孩上學，回到家都累了，孩子要寫功課，沒有餘裕幫忙家事，但是旅行時，大家都在很放鬆的氛圍中，反而能帶著他們邊玩邊學，在寒冷的天氣裡，全家人一起做飯、看電視、分享當天滑雪的心得，不覺得這樣的生活非常夢幻嗎？建議大家不妨把旅行當生活，換個地方住住看，一定會有全新體驗。

希爾頓度假飯店
（Hilton Niseko Village）

新雪谷的大型飯店比較少，大多是小木屋或公寓式酒店，但卻設有北海道唯一的五星級飯店希爾頓，因為提供餐食，所以像早餐、生活用品等都不用再操心了。上面介紹的公寓式酒店因為裡面只有像家一樣的活動空間，所以在入住前就必須先到附近超市採買食物及日常用品，兩種住宿差異建議出發前可以納入評估。

這裡的感覺很像歐洲，算是亞洲最高級的滑雪場地，設備很新，夜滑的場地也是全世界數一數二，冬季的雪場大概三點半就天黑，但新雪谷這裡會把燈打亮，營業到晚上八點半至九點。

Grand Hirafu 度假村

Hirafu是新雪谷最熱鬧的地方，它的住宿有飯店式、公寓式、民宿式，餐廳在街上，離開度假村大約五分鐘路程才有東西吃。我們選擇入住公寓式酒店，裡面家具、廚具什麼都有，其實就像是上演真實版的《爸爸去哪兒》，每天傍晚衝去超市採買當天的晚餐食材。兩個孩子提著籃子挑選喜歡吃的東西，回公寓後，他們就幫忙洗東西、切東西，當然大部分還是爸爸出馬，但還是可以趁機訓練他們自理。陶子負責料理，大家分工合作完成晚餐，很像是從自己原本的家搬到另

如果是會滑雪的玩家，我很推薦夜滑，因為大多數人都是玩白天，晚上就打道回府，所以夜滑人會比較少，比較能享受滑雪的樂趣。

北海道新雪谷（Niseko）

世界第四大滑雪場

　　新雪谷（Niseko，也稱二世古或二世谷）是一個以滑雪聞名的小鎮，也是世界第四大滑雪場，共有四個難易度不同的雪場，分別為新雪谷Grand Hirafu度假村滑雪場（Niseko Grand Hirafu）、新雪谷Annupuri國際滑雪場（Niseko Annupuri Kokusai）、新雪谷度假村滑雪場（Niseko Village）、新雪谷花園雪場（Niseko Hanazono）。

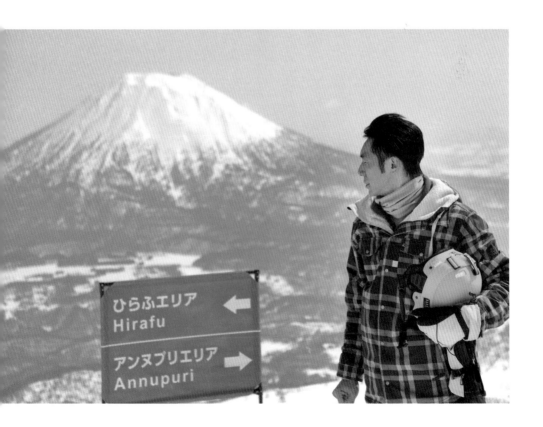

資訊可以索取，裡面常會介紹當地有什麼好玩的，或是鄰近有哪些特色溫泉可以去泡。在白馬車站旁邊就設有二十四小時可以免費泡腳的湯池，這實在是一個非常貼心的服務，如果遊客比較晚到達，等接駁車時就可以在那邊泡腳，在冷吱吱的雪地裡，泡個足湯真的是件很過癮的事，可以舒舒服服的用溫泉水把足部疲累一洗而空，既舒適也不會浪費等候的時間，而且這些足湯雖然是公共設施，卻也都維持得乾乾淨淨，讓每個人都可以放心使用。

白馬村裡面有十一個雪場，由於村裡有許多外國人聚集在此滑雪，所以有一條十分富有異國氣息的街道，那裡設有幾家咖啡廳，以及日本菜、義大利菜還有西式點心等，如果滑雪太累或是對於運動沒那麼熱中的人，其實可以在這裡邊喝咖啡，邊欣賞周邊的異國風建築。在滿布白雪的山林裡感受像是到了歐洲小鎮的浪漫情調，等於是一種花費兩種享受般的舒服。

雪場附近通常都會有溫泉，白馬村也不例外，如果不清楚附近有哪些溫泉，不論飯店或滑雪場都會有豐富的旅遊

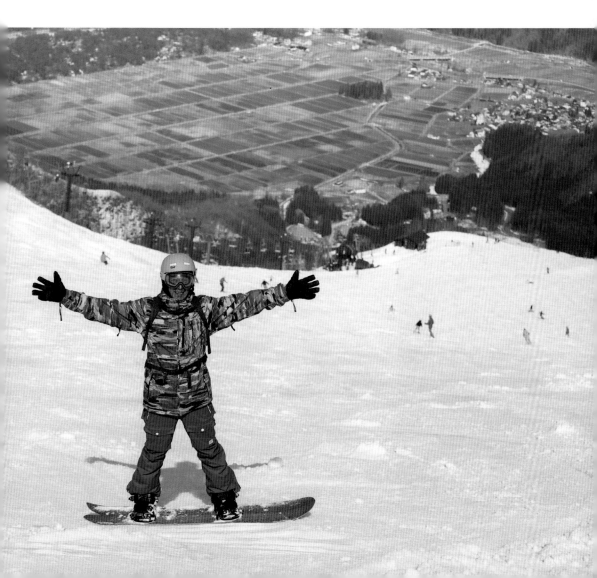

不過在途中最令我印象深刻的，就是會經過一間古樸的古玩店，雖然外觀看起來舊舊的不起眼，但一走進去，帶有歷史歲月的瓶瓶罐罐、復古的滑雪用具、舊時代的櫃子等陳列滿屋，對於身為老件控的我來說，就像是置身藏寶庫般的讓我眼睛發亮。那次的造訪其實是個不經意走過的意外，所以也沒有預想到會有搬大物件回家的可能性，但如果可以扛一組復古的滑雪板回家放，那肯定很有 Fu。而且因為一九九八年長野曾經舉辦過冬季奧運，搞不好是哪個知名選手留在這深山中的比賽工具也說不定呢！

在我終於打消了搬雪板回家的念頭後，我們很務實的在店裡買了算盤和便當盒，想說日後孩子們要上學時，就可以拿出算盤來教他們，光是想像那樣的畫面就感覺很有意思，雖然因為行程太短沒辦法把那些老滑雪用具扛回來，但下次如果再有機會造訪的話，我一定不會放過的！

私房推薦：長野白馬

　　如果要去白馬雪場，先搭飛機落地富山機場會比較近。富山靠近海邊，鄰近有許多大小魚貨市場，可以外帶新鮮魚貨，也可以現吃，有點像台灣的富基漁港。對身為海鮮控的我們來說，簡直就是來到天堂了，豐富的貝類彈Q帶勁，現場吃所能品嚐到的那份大海鮮味，真是一般餐廳所無法比擬的呀！

　　從富山再往白馬村開進去，大概約兩個小時的車程，途中有很多休息站，都設有餐廳或是販賣機，所以完全不用擔心會餓到肚子。長野雖然算是鄉下，但卻意外的有很多科技現代化的地方，像是加油站裡有液晶螢幕可以自助加油，這是我在日本其他地方，甚至是台灣也都沒有見到過的便利，讓我頗為訝異。

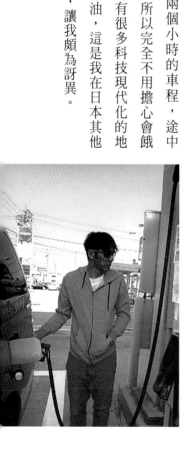

跟北海道比起來，長野白馬比較不為人所熟悉，但卻是我們一家很愛的點。

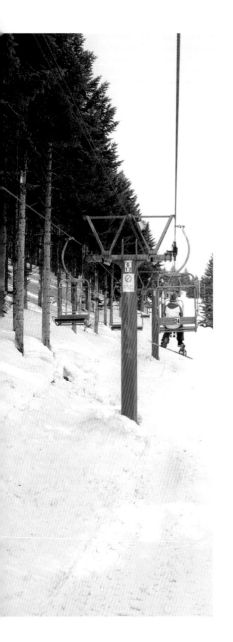

北海道魅力十足，不滑雪也想來

從新千歲機場往新雪谷方向前進時，會經過北海道有名的不凍湖：支笏湖。這裡不管是夏天或冬天，都是北海道人非常愛去的景點，雖然面積規模看起來不大，而且周邊也有很多景點和溫泉飯店。說到這就不得不佩服日本人真的很會，他們都把飯店蓋在湖的旁邊，所以只要入住溫泉飯店，就等於可以享受一邊泡湯一邊賞景的悠閒時光。

不過因為我們每次到北海道的目的都是滑雪，通常不是安排五天四夜就是六天五夜，所以往往一落地就是直接殺去雪場，就算進到新雪谷前有多餘的時間，大部分也都是在準備幫小孩安排雪具的租借，往往只有在滑雪的空檔才能抽個一兩天到周邊城市觀光，所以我暗自下了決定，一定要在夏天帶著家人來北海道旅遊，讓褪去了白雪外衣的自然山林呈現出不同的北國魅力，感受生氣盎然的北海道風情畫。

被列為北海道三大景觀之一的洞爺湖是非常大的，從岸的這一頭完全看不到另一端。

爺湖旁，還有挑高達兩層樓的大片落地玻璃，因為有些溫泉飯店雖然主打美景泡湯，但往往距離湖岸還有一大段距離，但這間澡堂只花七百日幣就可以享受洞爺湖第一排的全景服務，這景觀的震撼度完全是超乎想像呀！

不過既然是多為當地人使用的澡堂，裡面當然還有很多其他人，當一些歐吉桑、歐巴桑看到我們一家人進去時，還用驚訝的眼光看著我們，好像在說你們怎麼會跑到這個屬於我們當地人的樂園裡來，不過這麼美的地方，實在很難讓人不傾心呀！

意外闖入祕境溫泉

去北海道滑雪的另外一個好處是，周邊有許多泉質不同的溫泉，而且大多數滑雪場附近的酒店或旅館裡都有溫泉設施，所以滑雪滑累了，溫泉就是相當療癒的享受。

有次我們在新雪谷沒有滑雪的空檔時，去了同樣也是泡湯名勝的洞爺湖玩，記得我們第一次去洞爺湖的時候，是我自己亂google輸入溫泉這個單字，結果google地圖就導覽我們到一個看起來簡單樸實，但裡面還滿乾淨的一個湯池，結果原來那個溫泉並不是一般觀光客泡湯的地方，而是給當地人去洗澡的澡堂！不過收費非常便宜，一個大人才七百日幣左右，但是它所能享有的景觀是非常無敵的，因為澡堂就坐落在洞

這些超市每到了傍晚時間，為了出清當日的熟食鮮貨，就會貼上折扣價格，整個就是物超所值呀！光想就讓我好想趕快飛去北海道再大吃一頓。

海鮮超青超滿足

北海道的海鮮一直以來也是相當出名的，在札幌附近有很多生鮮魚貨的市場，雖然規模不大但都是絕對新鮮，不過當地的朋友曾經偷偷跟我說，有幾間魚貨市場是宰觀光客的，一般當地人不會去那邊吃東西，他們都是去札幌人的廚房：二条市場。那裡有便宜又實惠的新鮮北海道螃蟹可以現吃，彈牙鮮甜的螃蟹肉滿滿塞在嘴裡，有沒有青，一吃馬上就知道，真是超滿足的。

另外還有一個點也很可以大啖海鮮。新雪谷附近有一個小鎮叫俱知安，鎮內有很多超級市場，由於北海道地大，隨便一間超市就像台灣Costo那樣的規模，真是嚇死人，我最喜歡的就是這些超市裡面也都有販售很多熟食料理，像是台灣人很喜歡吃的帝王蟹，超市裡直接就是整隻整隻的販售，而且還是幫你煮好，用保鮮膜包好，買回去也不用再下廚烹煮，打開來就可以直接吃了。另外還有像是海膽、海鮮蓋飯等，舉凡跟海鮮相關的熟食料理，只要你想得到的，這裡統統有。

新雪谷最有名的便利商店。

待動物唷！牧場裡的棕熊因為安全關係，所以都與遊客保持一大段距離，而且棕熊是非常厲害的捕手，只要你拿蘋果丟過去，牠都會努力的把蘋果接住然後吃掉，不過很可惜我們去兩次去都沒有買到蘋果，只好買餅乾販賣機的蘋果餅乾來餵食，但有可能因為去的時候是冬天，所以棕熊都懶洋洋的躺著地上揮著手，像是招財貓一樣，沒辦法感受到更活絡的互動。但就算是這樣，對我們家小孩來說，也是夠有趣的，因為台灣的動物園基於安全考量，可能無法讓你這麼近距離看到熊，所以也是一個難得的體驗。

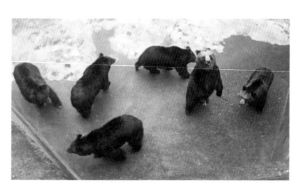

昭和新山熊牧場的安全措施做得十分完善，讓人不論是玩或近距離餵食都相當放心，很推薦親子遊的家庭前往。

CHAPTER.01

除了玩滑雪，還可以玩什麼

親子遊推薦這樣玩

我們曾經帶小孩去「白色戀人巧克力工廠」見學，平常吃了那麼多的白色戀人，卻還是第一次進到工廠直擊製作過程，裡面還有一些品牌的相關歷史故事說明與導覽，寓教於樂的見學過程相當有意思。

如果有時間的話，也可以事先預約製作白色戀人餅乾手繪及飲料罐的手作體驗課程，加上工廠參觀，這樣一趟行程安排下來可以玩個半天或一天，非常的充實。

另外在朋友的推薦下，我們也去過「昭和新山熊牧場」，那個地方非常適合帶小孩去，因為可以拿蘋果丟熊，但我說的丟熊可不是虐

如果小孩子滑雪滑累了，想休息一下做別的休閒，可以考慮開車去札幌或小樽，大概一個多小時的車程就可抵達「白色戀人巧克力工廠」。

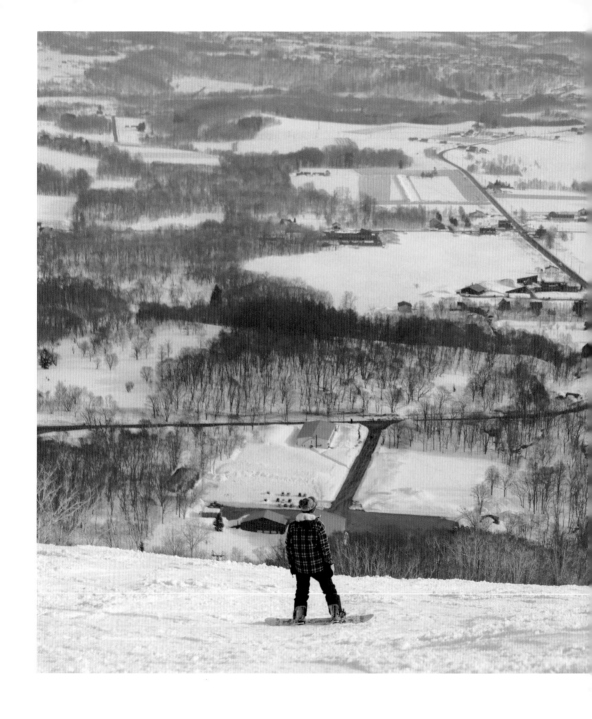

滑雪之外也可以這樣玩

我暗自下了決定，一定要在夏天帶著家人來北海道旅遊，讓褪去了白雪外衣的自然山林呈現出不同的北國魅力，感受生氣盎然的北海道風情畫。

我第一年剛滑雪的時候，自己跑到新雪谷的紅線雪道，要滑下去時才發現我沒辦法滑，滑不到三分之一的路段就把板子從腳上拆了，抱著板子往回走，當時很多人從旁邊快速的呼嘯而過，就這樣眼看著我一個人抱著板子往山上走，真的很糗！

但那次我學到一個經驗，就是不要勉強自己挑戰超過能力的事，等我滑了一兩年後，又到了同一個雪道，經過這些經驗累積再滑起來可說是駕輕就熟，明顯可以感受到自己有長足的進步，而這次去白馬47雪場也挑戰玩了U型管還有一些小跳台，當然還是有摔啦！也有一些比較驚險的狀況發生，但都還在能控制的範圍內，我從滑雪的學習過程裡得到了技術進步及自我的肯定，這就是為什麼我這麼熱愛滑雪，這個運動真的讓我很有成就感，也讓自己學到挑戰與突破自我。

地裡開車真不是開玩笑的，除了專注，隨時還可能有突發狀況發生，平常還真得多燒好香才有保佑啊！

後來因為其中一位教練膽哥有認識修車廠的人，所以在滑雪前就先帶我過去修車，也幸好有了膽哥，不然在長野這樣的鄉下地方，我不會說日文，而在那邊英文也無法溝通，若是想用比手畫腳的方式把車子發生的狀況跟老闆講述清楚，簡直是不可能的任務，只能無語問蒼天呀！

看著膽哥在修車廠用日文幫我溝通，我真的是以一種景仰的心情望著膽哥的背影，能夠靈活的用日文與當地人對談，讓我覺得膽哥實在超帥！同時也因為這次的修車經驗，激起了我想要學日文的念頭，若說滑雪對我有什麼正面的影響力，我一定會說因為滑雪讓我開始有了上進心。以往不愛念書的我，看到書本就頭疼，沒想到都已經是大叔年紀的我，居然也燃起了想要好好學習語文的鬥志，還真是始料未及啊！

不過由於車廠的人下午才有空，所以就想先來滑雪，滑完再去修車。沒想到奇蹟居然發生了！我猜可能是因為中午太陽出來氣溫回暖吧，等我要去牽車時，雨刷竟然起死回生了，只能說真的是運氣好，因為在日本租車，如果有故障修理的話，不論保險公司和租車公司都要看修車收據，很多細節要處理起來是非常麻煩耗時的。後來我就學到教訓，在北海道若是要把車停在室外過夜，雨刷一定要記得拿起來另外放，不然等到白天結凍時，可就麻煩了。

即便這次的白馬行是我從開始滑雪到現在，第一次感到體力耗盡的狀況，但對我來說，滑雪還是沒帶給我太大的恐懼感，從初學者綠線來到黑線斜坡的陡度，的確還是會令人害怕，但我把它當作成長進步的動力。

以在我擅長的領域內拍出帥氣的飛行姿態，但前一天從直升機到滑雪點那段路真的有累到我，導致這天我只滑個半天，整個人就累翻了。

在雪地開車要多燒好香

這次在白馬也發生了一個小插曲，因為長野天氣太冷，加上那天是暴風雪，當時我們正要開上栂池高原，沒想到擋風玻璃上竟然結了一層薄薄的霜，用雨刷清了半小時後，雨刷居然壞了，所以我只好一邊手動刮雪，一邊開車，要知道，我可是得一邊操作方向盤，一邊拿出刮雪器將玻璃上的積雪給剷除。如果一個不小心車子打滑了，或是前方剛好有來車而殘雪造成我視線上的死角，登楞！那後果我可真不敢往下想。幸運的是，Perry在雪地開車的經驗相當豐富，也考慮到這樣的因素，所以早已請了別人幫他開車，他一看到就覺得我這樣太危險了，於是就來幫忙開我的車，我們才能一路平安抵達目的地。只能說，在雪

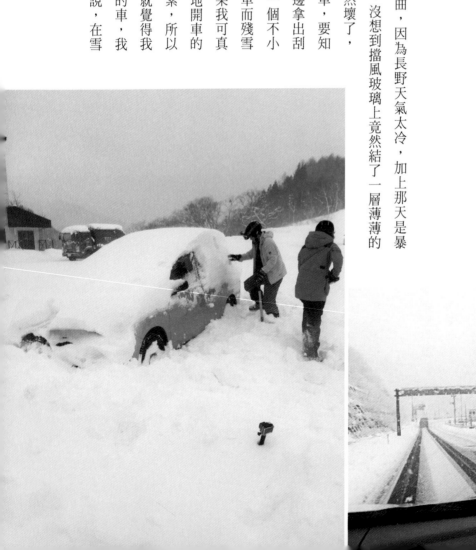

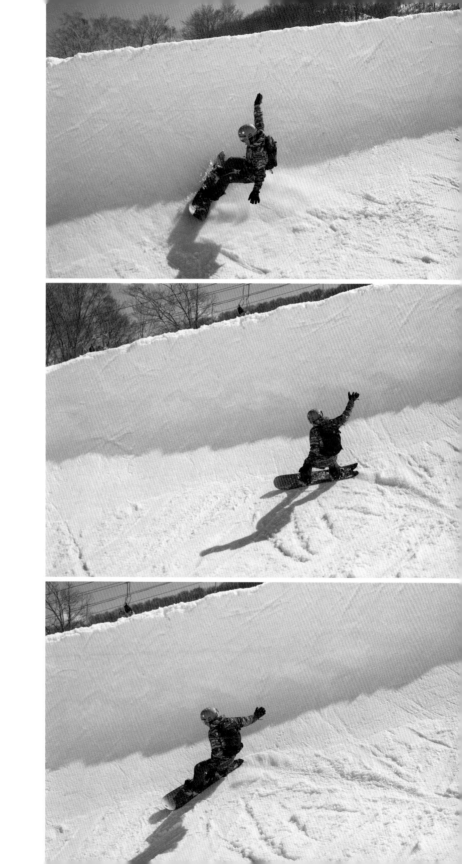

白馬47雪場

這次來白馬，我總共滑了四座雪場，第二天我們來到了「白馬47」，這個白馬47雪場很特別，因為他是提供多樣地形設施的park，裡面設有高跳台、平衡木、U型管等其他設施，讓喜歡跳躍飛翔的雪友們，能夠一展帥氣爆棚的舞台。

Perry和小胖真的很厲害，他們在這兩天全程陪同，體力超好，教練果然還是要年輕人才有辦法當的，大叔還是偶爾擺擺帥氣的POSE，接受老婆的崇拜就很美好了。

不過因為每個人的體力狀態都不一樣，所以一定要斟酌自己的情況及擅長項目，再來選擇適合的平台。像Perry擅長跳台運動，所以他在高跳台就能跳出非常迷人的姿態，讓我好生羨慕，因為我怎麼跳就是跳不出那樣的飛翔律動感。而我因為本來就有在衝浪，U型管跟衝浪很像，就像是在浪壁滑行的感覺，所以當天我們設計了不少動作，想說可

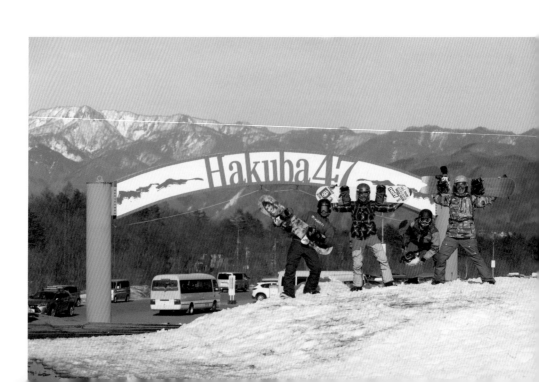

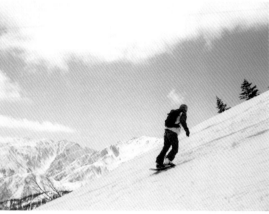

把吉他，於是我就跟餐廳老闆商借，拍了一組和陶子在雪地裡彈吉他的照片。不蓋你，雖然我臉色看起來還是很差，但畢竟也是在演藝圈打滾了多年，pose還是很會擺的，那組照片呈現的畫面，還真有點韓國偶像劇的Fu呢！

直升機登頂

長野白馬栂池高原雪場有直升機登頂服務，但不是整個雪季都有，通常是三月份開始，費用為每人14,000日幣，可以直接在雪場櫃台辦理或洽詢.
詳情請參考官網 http://www.tsugaike.gr.jp/

直升機的飛行紀錄，
當時我們的身體傾斜到幾乎貼到直升機內壁，
真的很刺激！

但是，即便是如此熱愛速度與滑雪運動的我，都會斷然拒絕教練所提出的美好誘惑，由此可知，當時我真的是累到都快攤下了。

在走到滑雪點的末段路程中，我只有一個念頭，就是只想快點滑下山，根本已經無暇「去把心情哼成歌，到山頂去找另一個夢境了。」好不容易走到滑雪點，我馬上拿起雪板，頭也不回的一路滑行到餐廳找我老婆，那時已經接近下午三點了。

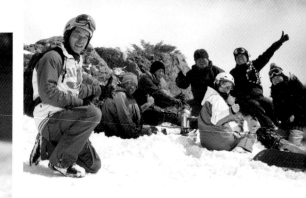

陪我老婆聊天的女教練一看到我就跟我說：「李仁哥，你的氣色跟早上差很多耶！」不誇張，因為我的臉是完全慘白的，整個人就像是失了魂般的有氣沒力，扛著雪具在雪地裡走了一大段路可真是又累又渴，這時候馬上就聯想到，難怪有一些日本人會帶小卡爐上山頂煮東西吃，原來沒有補充體力就想要登頂，還真不是件容易的事。

不過隨著來到餐廳，整個人也開始放鬆了，剛好想起前一天我的吉他老師在網路上，分享了一個穿著泳褲的人，一邊吹著伸縮喇叭，一邊滑雪的逗趣影片，正巧發現餐廳裡面也有兩

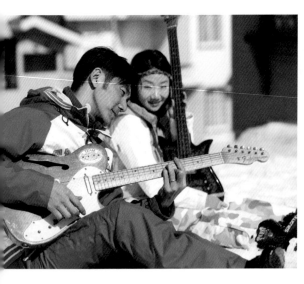

盡興，而且時刻需要分心注意別人的狀況。這種天然的野雪場真可說是所有高階滑雪者的夢幻滑道，放眼望去，廣闊的雪景和原生態大自然的面貌，讓人完全跳脫生活中的喧鬧嘈雜，進入到一個純粹且能淨化人心的雪世界。尤其是穿梭在樹林間滑行，掛著霜雪的林木就像是披上了銀色新裝，飄動在空氣中的霧氣好像進入了仙境，在自由不羈的滑行下感受這像是登天境界的風景，那是多麼美妙的一件事啊！

天氣很好，伴隨著春風，周邊萬物開始有了蓬勃生機，從沉睡中甦醒的山林景致實在是美到不行，所以一下直升機我就忍不住開始猛拍，甚至在步行到滑雪點的路途上，幾個大男孩也玩心很重的歡樂亂拍，甚至還拍了像披頭四專輯封面那樣排隊橫跨斑馬線的經典情境照。不過這樣邊走邊拍邊玩，走到最後可真讓我累垮了，因為我沒想到要走那麼遠，尤其是，還得拿著滑雪的裝備。

於是我的腳步越來越沉重，而且在雪地裡走路，對身體來說負擔可是有夠吃緊的，所以為了保留體力我們開始沉默，最後幾個人的對話都變成：

「到底還有多久才到呀！」就算我平日再怎麼自豪我在大叔界的過人體力，遇到這幾個年輕小夥子，也只能服老並自嘆青春已逝了。所以當教練問我要不要走到山頂滑下去時，我想也不想就直接回答：

「不要！再走下去我就翻臉了喔。」

不過教練帶領我們走的這段路，整片都是沒人滑過的初雪，相較於雪場人多的地方總是不能

中也是竊喜的，本來還以為她會因為擔心我的安危而阻攔我，沒想到居然可以獲得老婆大人的全力支持，這就代表了我可以去冒險囉！

一架直升機連駕駛總共可以坐五個人，飛行到滑雪點必須歷經十多分鐘的飛行時間。我們在安置好雪具裝備後，就從栂池高原的中段起飛，一路飛到披覆著靄靄白雪山頭的另外一邊。不過由於本次搭乘直升機的都是男生，日本籍的直升機駕駛想說都是男生一定比較大膽，就非常調皮的給了我們相當難忘的體驗。當直升機要盤旋降落時，他突然來個垂直山壁九十度的飛行，讓我們幾個大男生馬上拿出手機錄影，想要記錄下這刺激難得的一刻，而且不顧形象的大聲喊叫，當時我們整個身體都傾斜到快要貼到直升機的內壁了，手機也都拍得歪斜亂晃，不是我在說，心臟真的都快跳出來，刺激到不行！

直升機定點降落後，我們卸下了裝備，但其實從降落點還要走一公里才能到滑雪點，春天的

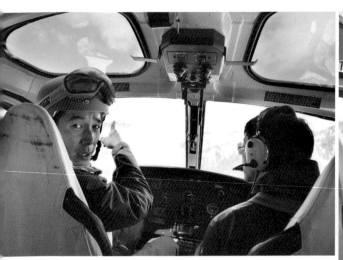

第二次到白馬滑雪時，我早上一抵達雪場就直接殺去買直升機的pass，登機去了。不過陶子送我去搭直升機前，還是不改幽默的本性說：「既然你都要去搭直升機了，那等會我一下山，就要去幫你買很多很多的保險。」還露出帶有不懷好意的燦笑，簡直讓我哭笑不得。

特別的直升機服務

白馬對我來說，簡直像是到了天堂一般令人驚喜。在一月的白馬滑雪行後，Perry跟我說，三月的白馬雪場有提供一種服務，就是可以坐直升機到山頂，再從山頂滑雪下來，我當下在電話中拒絕他了，因為我怕高嘛！但三月和陶子再度飛到白馬滑雪時，我跟她稍微提了一下直升機的事情，沒想到陶子一反往常的開始鼓勵我去，因為她認為我要出書，就必須要有精采的畫面或特殊的玩法，才可以更加吸引人。其實當時我心

法及應對反應去消化突如而來的衝擊。而且他身上的防護裝備相當齊全，這些裝備都有助於減緩衝撞雪地的力道，所以切記，如果遇到這種狀況時，不要像陶子一樣傻傻的，想要犧牲自己卻換來如坐針氈的尾骨傷害，直接撞下去就對了。

陶子的驚魂一摔

不過這一次的新雪谷教學，Perry也讓陶子摔得不輕，因為我們在滑雪時，Perry會在旁邊幫我們拍照，陶子通常是自己滑自己的，但因為技巧不夠純熟，還沒有辦法靈活控制方向，所以只要前面有人，她就會變成像是急凍人般直挺挺的，完全無法閃避。當時Perry照相的位置剛好就在陶子前方，她一個回神看到Perry，整個人傻在那邊，心裡非常焦急，覺得就快撞到了，如果不趕快想點辦法，真的正面衝撞上去肯定會撞傷Perry，所以她就一個側身，讓自己摔在雪地上好閃躲Perry。

沒想到這一閃就摔傷了尾椎，當下真的痛到她完全站不起來，我們全部人看到也都傻眼了，我猜陶子可能還流出了幾滴眼淚，作為老公的我也是心疼死了。在關心陶子傷勢之餘，Perry也趁機跟我們說，其實陶子不應該閃躲的，正確的做法就是要直接撞上Perry，因為他是專業的教練，能有足夠的方

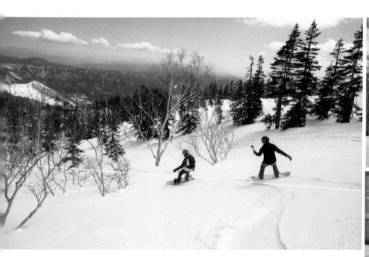

二〇一六年，我和陶子又去了第二趟白馬，不過正巧遇到四個學校的學生都在這裡辦旅行，當時其實有點擔心會不會人擠人，但最後發現是我多心了，因為白馬雪場之大，再加上日本高中生也都非常有紀律，就算幾百人同在雪場上，也完全沒有擁擠的困擾。不像我們二月過年去新雪谷時，剛好遇到新年假期，到新雪谷滑雪的亞洲人就明顯變得很多，多到都要跟大家搶教練了，所以這次在預約教練時，剛好得知那時候Perry也要去北海道洽公，我就跟他商量，請他在洽公後是否能多留幾天在新雪谷教陶子跟孩子，幸好Perry很幫忙，在洽公後多留了三天，陪著我們全家。

不過話說回來，姑且不論Perry的長相，他對我的小孩真的非常好。有一次我們在栂池高原滑雪，那天是要進行從山頂練習滑下來的課程，通常滑雪者的衣服最內層都一定要塞在褲子裡，謹防身體因受寒而失溫，但那次我兒子就把衣服拉出來了，而且可能因為趕著要滑雪也沒有告訴我們，到山頂時他就很無力的對我說：「爸爸我沒力氣了。」我一看，他整個人臉都發白了，當下我完全慌了，正在猶豫到底要叫雪地救護車還是什麼的，只要能快點救救我兒子就好，結果只見Perry一把抱起他，從山頂直接滑行十多分鐘下山，我則在後面六神無主的拿著孩子的雪板緊跟著。

我真的非常感謝Perry，不僅因為雪場救護車到山頂還要一段時間，很可能等不了那麼久。而且為了確保傷者的安全性，雪場通常都會把人放在擔架上，用一個大保溫袋包覆全身，我光想到我的小孩躺進袋子裡被拉上拉鍊的畫面，就覺得難受不舒服，所以這件事真的讓我始終心存感謝。而且除此之外，我的小孩在長野白馬第一次讓Perry指導，就能夠從綠線滑道直接自己滑下來，簡直就是進步神速，也讓我不得不說，好教練真的讓人上天堂啊！

遇見好教練

二〇一五年雪季結束後，我去上了《小燕有約》這個節目，那時候已經有很多人知道我在滑雪了，節目上請來幾位熱愛滑雪的同好，其中一位就是Perry，他雖然年輕，但講話的態度和陳述故事的語氣都很有禮貌而有條理，當時就跟他交換了名片。聊天的時候他說，二〇一五年都會在日本苗場教學，不過二〇一六年會去白馬，因為我希望為小孩和陶子找個專業的教練好好學習，所以當下就跟Perry預約了一月白馬雪場見，所以會到長野白馬，其實都是因為Perry的關係。但事後也證明這個決定相當正確，因為找對教練可以讓滑雪的摸索期省掉一半以上的時間，而且Perry教得非常好，最難能可貴的是他相當有耐心，不管大人或小孩，不分年齡他統統都能搞定。這個帥氣的年輕人靠著外表，喔不！是憑藉著無比耐心，簡直就是大小通吃。

小孩有時候不見得能耐住性子一直上課，但Perry總有辦法讓學員們乖乖把課上完。

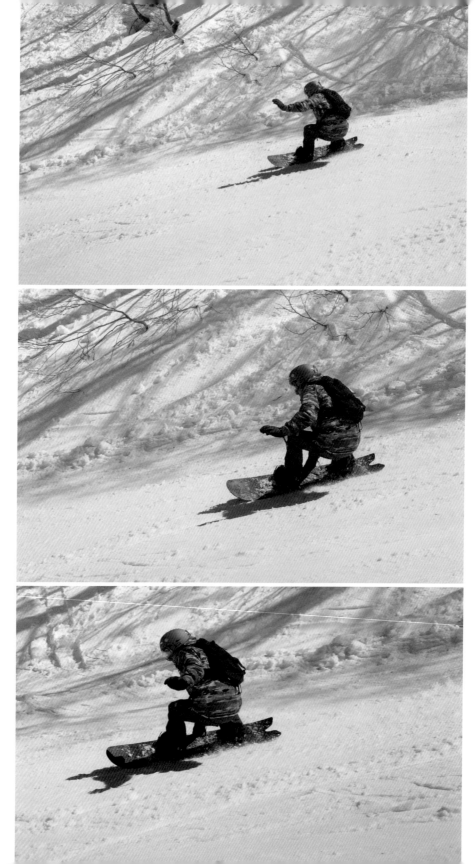

腳一直猛抽筋，到底是姿勢不對，還是天氣太冷讓肌肉過於緊繃疲勞？直到後來遇到一位教練，一看到陶子的鞋就跟她說：「妳的腳會一直抽筋是因為鞋太大了，腳無法被完全貼合包覆，所以會一直在裡面滑動。而腳一滑，人的本能反應就是弓起來，以致於肌肉長期處在緊繃狀態，所以容易抽筋。」

教練說，像我們這麼常來滑雪的，其實可以訂作專屬個人尺寸的內墊，鞋墊能夠重複使用，即使是穿著不同的雪鞋，甚至是租用的雪鞋，都可以塞入這塊內墊，隨時隨地都能穿著舒適合腳又兼顧整體造型的美美雪鞋，為此，我就帶著陶子直接去訂做了。

那家店很酷，我本來以為當天是先量陶子腳的尺寸，然後可能得花個一兩天來製作，沒想到一到店裡，店員就先請陶子坐在椅子上，然後拿出一塊神奇的布料，店家會加熱讓襯墊變軟，再把陶子的腳放在那塊布料上，踩著五分鐘不要動，本來柔軟的襯墊就會慢慢變硬，整個內裡便會隨著腳的形狀形成完全貼腳的包覆襯墊，並於冷卻後定型，很像記憶鞋墊。這樣量腳訂做的方式穿起來當然會更加舒適，而且穿入時感覺不會過度寬鬆也沒有壓迫感，所以連我也一起訂做了一雙襯墊，雖然價錢不便宜，但對頻繁運動的雙足而言，這的確是個相當值得的投資。

有別於我們常去北海道及東京的機場，富山機場規模不大，小小的很可愛，走個一圈就差不多看完了，但小機場的好處，就是所有的資源都很集中，從機場出來，走過馬路約一百公尺就到租車公司，非常方便，而且從長野開車到白馬約開兩小時就可以抵達雪場，特別是當地曾經於一九九八年舉辦過冬季奧運，所以不論是設備還是雪場規模都很豐富完整。

栂池高原是坐落在白馬山麓一帶最大的雪場，在那裡有我們這次去訂做雪鞋的店，當初陶子貪圖舒服，所以選了比較大的鞋子，想說運動穿起來比較不會磨腳，但每次滑的時候就覺得怎麼

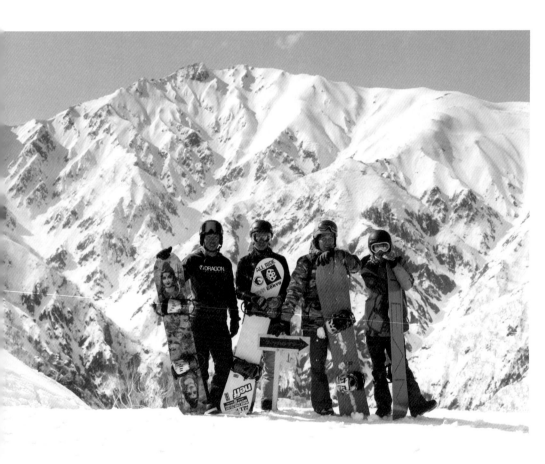

白馬驚魂歷險記

另一個滑雪勝地

二〇一五年時，我們全家滑雪都是到北海道，但其實長野白馬也是另一個我很喜歡的滑雪據點。白馬山麓地區位於日本長野縣西北方的位置，由於山麓多坐落在兩千五百公尺左右，海拔較高，融雪的時間較晚，所以二〇一六年我就來這裡滑了兩趟，而且長野白馬滑雪場的交通也挺方便，從台灣飛長野富山機場只要兩個半小時，若是從東京開車到長野則要四個半小時，所以搭飛機從台灣直接飛過去富山機場真的方便多了。

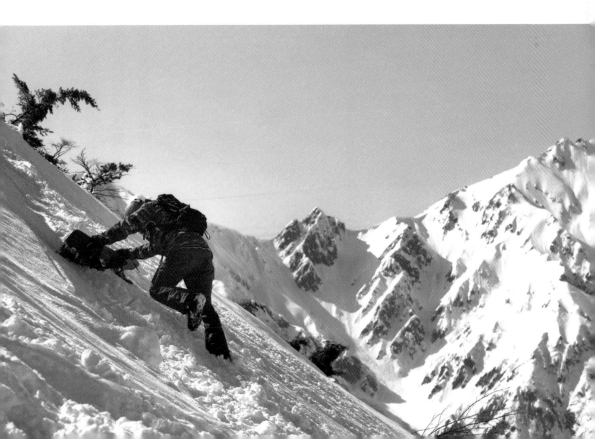

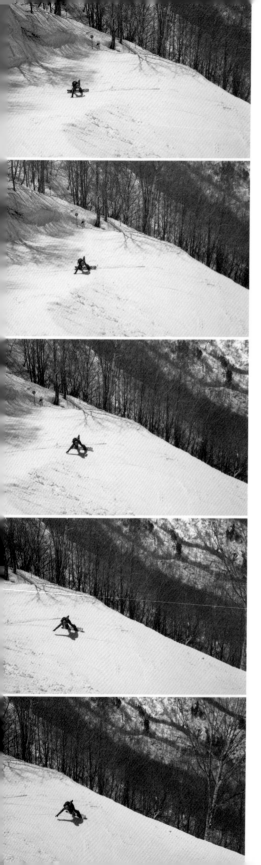

可以摸浪壁，就是有斜度，身體可以轉到很低很低，幾乎和地面平行的感覺，但以前衝浪我就很常玩這種，所以滑雪時我也嘗試了幾次，因為我知道我彎得過去，就算彎不過去頂多煞車就好啊，哈，這證明了每個男人都有孩子氣的一面。

滑雪其實應該是要很放鬆的一種運動，但我都會不自覺的聳肩，導致肩膀太過僵硬，上半身比較不自然，進而影響我滑雪的姿勢和速度，我試著把雙手放下，用手去帶動身體，就像是乘著風舒服起飛的感覺，於是我開始放鬆，就像是把整個人交到宛若母體般的雪場內，讓微風吹拂我的面頰、星空是我的帽緣、綠林則是從我划動的手臂中竄出的風景，這樣一想以後，我居然可以流暢的轉彎，也不會再摔倒，當下覺得自己真的很有天分，哈哈！

尤其是，本來教我的朋友們速度都跟我差不多，但是到第二天下午時，他們已經追不上我，因為我抓到訣竅了。

那種凌駕於滑雪小宇宙的心情真的是超～開～心！

到後來我還喜歡上玩急轉彎，因為希爾頓滑雪場裡有許多迂迴道，迂迴道下去後就有個急轉彎，滑道很窄，所以要順勢轉下彎，然後就會像衝浪一樣。

那時我也仗著自己的絕佳體力，於是二話不說馬上出發！首先，我搭纜車到山頂，再拿起我的雪板在樹林裡滑行，目的是另一個雪場的纜車口，自己覺得就像電影裡的人們為了生活，以雪板作為交通工具那樣的帥氣，只不過我是為了心愛的老婆而出走雪地，當時我真的覺得自己好man啊！而且因為是自己一個人滑的關係，完全沒有顧忌，所以我就像個小孩子一樣玩起電影般的特技表演，從這座山頂輕鬆的滑到另一座山頭，穿梭在雪地與雪地間的區域，最後當然順利買回牙線棒了。不用說，陶子自然又對我露出老公你好棒的崇拜表情，既滿足我獨自去流浪冒險的心情，也能達成老婆所交付的任務，真是一舉兩得！

有了幾次經驗後，我發現夜滑其實很不錯，一來是人少，不用擔心有人會被我這樣風一般的男子給碰撞上，二來是挑戰性高，因為人少速度自然也就開始放縱，加上夜晚視線不佳，更要全神貫注、集中注意力，所以切記，夜滑的時候，護目鏡一定要換成透明的。

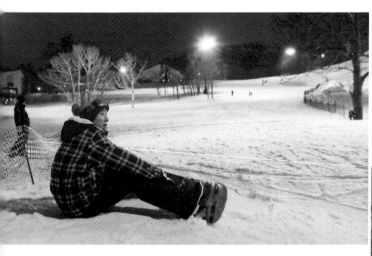

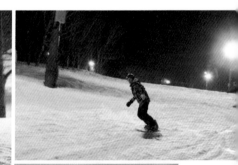

夜晚的雪場別有一番風景，相當令人著迷。

這一次的我們很瘋狂，飛機從台灣落地北海道是當天下午兩點多的時間，我們直接跟同行友人包車趕到希爾頓，到了飯店大概四點多，一放好行李，就直接衝去夜滑了兩小時才休息，其實滑雪是可以不用這麼累的，但對於滑雪這項運動越來越上癮的我來說，能夠在每一次旅程中滿足我對速度的渴望，感覺就像是找回年輕時的那份熱血和衝勁，更何況我還是個有著超好體力的大叔耶，就這樣糟蹋這份天賦也太浪費了吧！

像孩子般
享受滑雪給的驚喜

另外值得一提的是，在這趟旅程中，由於老婆突然發現自己忘記帶牙線棒了，但是飯店沒提供也沒賣，本來是想要開車去買的，但突然有個想法從我腦中竄出，於是我打開地圖開始研究新雪谷周邊的雪場地形。因為新雪谷幾個雪場的山頂是相連的，只要我先到山頂，再滑雪穿過幾個山頭當捷徑，總路線可能會比開車還近，這樣就可以很快進到商店買牙線棒了。

這是長野小佈施的跳台訓練場，滑的不是雪，是氣墊，可以在安全的狀態下練習跳台等技巧。

小佈施跳台訓練場
實況錄影。

的一件事呀！因此我們家的第三次滑雪旅行，同樣也來到北海道的新雪谷，這次住在新雪谷的北海道希爾頓飯店。

回來後，也不用到locker，只要把鞋子、snowboard再交給服務生，他就會完全幫你處理好，簡直就像是雪場小精靈一樣，而且放置snowboard的空間更是加強乾燥，將板子放置在那邊就可以享受五星級的保護。

希爾頓度假村有個很值得介紹的地方，一般雪場都是設置locker（置物櫃），但這裡居然有「泊板」服務，所謂的泊板就是往雪場的方向有一條走道，第一區是放置鞋子的地方，可以把鞋子拿給服務生，他會幫忙換成你的snowboots（雪鞋），再給你號碼牌。接著來到第二區，這裡是放置snowboard（雪板）的地方，只要把號碼牌遞給他，他就會把snowboard拿給你了，這服務就像泊車一樣，讓人可以不用一直拿著巨大的板子晃來晃去，真是酷斃了。

跟其他家庭不一樣，對於一家之主的我來說，莫名的優越感也跟著誕生了！我們從滑得二三六六（哩哩拉拉）到現在都有滑雪的基礎，於是訂了一個我們家自己的國定滑雪日在二月二十六日，因為那天是全家人可以控制速度和方向的日子，希望我們家在往後每年的這一天都可以在雪場中度過。

服務很棒的
新雪谷希爾頓飯店

　　北海道最著名的就是粉雪，中國和韓國的雪通常比較硬，所以不是那麼理想，而且在日本滑雪最重要的就是有溫！泉！當滑雪滑到滿身疲憊的時候，能有暖呼呼的溫泉來舒緩身心，這是多麼享受

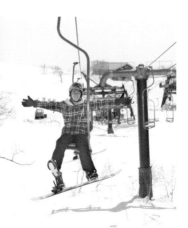

在留壽都和新雪谷這兩次的滑雪行程中，看著孩子們從完全不會到樂在其中，說實話，我比他們還更有成就感，好像是我們全家人一起闖關成功的感覺，有在打遊戲的人就知道，最美好的部分往往是在闖關時累積的鬥智挑戰過程，至於最後有沒有攻下堡壘或是贏得大獎，都已經不重要了。

或許滑雪不是一個很有用的生活技能，但一起參與滑雪活動的過程，卻是我們家人共同成長的美好回憶。尤其一般家庭處在接踵而來的生活壓力下，很難有機會去從事一個可以全家緊密互動的運動，而滑雪讓我特別感動的地方，就是因為它有一定的難度，需要不斷學習與挑戰。所以當我看到老婆和孩子都學會了，忍不住讓我覺得我們家好像有個地方

這是新雪谷旅客接待中心，各家飯店的接駁車都必須在此搭乘，可以說是到新雪谷滑雪必經的點。

飛越新雪谷的浪漫紀行

從玩樂中找到對世界的熱情

人生在每一個階段總會有不同的目標，也會有不同的玩樂方式，以前尚未成家時，獨來獨往是我的風格，想去衝浪、滑板，只要心情一對，拎著裝備就可以馬上出門了，但是有家庭之後，我要學習的事變多了，責任和肩膀是作為一家之主的基本扣打，帶領家人從玩樂中找到對世界的好奇心和熱情，更是我的首要目標。

因此在我迷上滑雪之後，就希望每次出門都能帶著家人一起同樂，不管是去任何一個滑雪場，有家人同在所創造的回憶，是再多金錢都換不到的。

雪板挑好之後，就必須設定雪板。玩板，不論是滑板或是滑雪板都會區分左腳在前或右腳在前。右腳在前叫做goofy，左腳在前叫做regular，設定也有所不同。由於滑雪板的設定我完全不懂，所以我只好用基本的英文跟日本店員交涉，店員相當有趣，開口就直接用英文問我：「你願意相信我嗎？」我回答他：「OK！我相信你！」於是就把我所有裝備的尺寸、滑雪的習慣告訴他，放心讓他幫我設定了。

當時我入手了人生的第一塊雪板，雪板上貼了一張二〇一五年最新版型的貼紙，我到現在還捨不得撕下來。那種感覺就像買了新車，捨不得摘掉車頭前的紅花一樣，看著這張貼紙，讓我覺得滿炫的！這代表著我在日本買到了我人生中的第一塊雪板，而且還是最新款式！但後來發現我的boots根本不適合我，尺寸太大了，買boots基本上要穿著半小時，然後腳趾頭要緊貼著鞋頭，不能太鬆也不能太緊。所以回台灣之後，我便找了Jimmy才解決這個問題，也讓我學到了專業的知識！

在滑雪場裡也可以找到有規模的大型商店。

在東京進階裝備

自從有了第一次的滑雪經驗之後，我就很想要進階裝備，想擁有一塊屬於自己的滑雪板。在這第二次的滑雪計畫中，剛好有機會在東京停留一整天，所以就選擇了離東京市區大約十五分鐘地鐵的御茶水車站，那是全東京最集中的滑雪用品街，我打算替自己挑選生平第一塊雪板。在台灣比較少看到滑雪用具店，但在御茶水的滑雪用具店卻是一棟一棟的開設，如果站在馬路中央，可以看到前面一棟，右邊兩棟，整條街都是滑雪用品店，相當好逛。

那裡當然不只有賣雪板，還有其他滑雪用具，ski的用具也是一棟一棟的在賣，當我在挑選滑雪裝備的同時，老婆也悄悄買了一整套的ski裝備，包括ski、雪鞋、雪杖。當時適逢日幣的低點，所以買起來很划算，重點是御茶水的選擇應有盡有，所有想得到的滑雪品牌，那裡都找得到，而我就在國際知名的雪板專賣店「BURTON」添購我所有的裝備。

旅行中總是充滿驚喜，陶子一到新雪谷就在臉書 Po 文，結果有台灣學生留言說他們在當地的咖啡廳打工，如果我們有空可以去吃早餐，所以我們隔天早上真的去了。

我們一打開咖啡廳的大門，看到一個亞洲男生，當他看到我們一家人就愣住了，我笑著問他：「是你（留言）嗎？」他一臉驚訝的說：「對！對！對！是我是我！」然後開始熱情介紹私房景點，讓我們可以順利的開車趴趴走，那天本來計畫泡四個湯，結果只泡了兩個就結束。不過也終於明白為什麼日本人泡湯要三泡，早、午、晚各一泡，尤其是晨起的那一泡最重要，那一泡之後，全天神清氣爽，相當過癮！

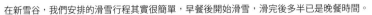

在新雪谷，我們安排的滑雪行程其實很簡單，早餐後開始滑雪，滑完後多半已是晚餐時間。

充滿驚喜的旅程

新雪谷因為遊客多,所以街上餐廳的選擇性也多,各國料理應有盡有,我們就安排一天吃一家,基本上都不太有所謂的地雷餐廳。因為我的英文不夠好,又是自助,所以自己也在這趟旅行中邊學邊摸索,快速成長。

例如某天我們打算租車自駕到附近的熊牧場看熊、泡湯,但卻不知道租車地點在哪。於是全家人陪我走了一段很長很長的斜坡,走到他們三個人差點累死。又因為想租的車款沒了,只好再到其他的租車行,沒想到兩者之間距離將近一公里,又是上坡路段,大家都不知道有這麼遠,於是傻傻的跟著走,結果最後還是沒租到車,只好預約隔天一早取車。這些事情看在孩子眼裡,也讓他們學到,做什麼事情之前都要先做好準備,才不會浪費時間。

一丟就往上跑去找他們。結果遠遠就看到弟弟從比較高的纜車那頭咻～咻～往下滑，一邊滑還一邊跟我打招呼：「嗨！爸爸～」接著看到教練陪著姊姊也慢慢滑下來，我問他們去了哪裡？他們說被教練帶到紅線的高度，他們上去再下來大約一小時。在這一個多小時的獨立練習後，我知道他們不一樣了！姊弟倆都會滑雪了！雖然姿勢動作還不是很專業，但可以控制自己的方向跟速度就很棒了。兒子進步最多，還可以側滑，然後在我面前煞車給我看，看到兒子得意又自信的樣子，我也快哭了，內心真的有夠驕傲和感動！不過還是要提醒一下，這行為在雪場是被禁止的，因為逆向行進是很容易出意外的！我在一時情急下做了這個動作，之後真的再也不敢了。

滑雪真的不能開玩笑，體力不行就很容易出意外，所以如果真的不行，就要勇敢拒絕說不要！有些教練教學時會習慣把學生往高處帶，帶上去會有一段很長的教學時間，這樣對他們而言比較省事。如果在練習區，滑一下就要來回走，又沒有纜車，教練就必須陪你來回走，很累人。所以教練的口頭禪都是：「你上去就會了！」可是我老婆就很聰明，她在第一次上教練課程練雪板時就拒絕教練：「我不可能上去。」還好她沒有上去，因為在練習區她就摔到手肘，這真的不能勉強，沒有必要為了休閒活動造成傷害，甚至因此蒙上恐懼的陰影，再也沒有嘗試的勇氣，反而可惜！

到哭了，而且不斷對著她的外籍教練說：「我不敢相信我真的做到了！我這輩子居然可以做得到！」一直講到教練說：「妳再講下去，我也要哭了！」我想教練一定覺得她太誇張，但我沒說出口的是，以她的運動神經來說，她真的比別人努力，而且也做到了！看著她可以順利的滑雪，我內心也無比激動。

我的孩子也在新雪谷的滑雪之旅中有明顯的進步，這都要感謝他們的澳洲籍教練。當課程一開始時，教練就問孩子們喜不喜歡冒險？接下來就帶著孩子往中高階滑雪道紅線練習。紅線的斜度滿陡的，我第一次從紅線雪道滑下來時，速度一快我就開始煞車，感覺很不對勁，真的太陡了，於是我就把 binding 脫掉，直接抱著板子走回初學者的綠線滑道重滑，雖然這行為實在很不 man 也太難看了，但我也不管了，因為真的會怕！

那天，教練帶著孩子們上滑道後，一個多小時都沒有滑下來，我們溜的那條滑道，大概十五分鐘一回，其實一定會遇到，但我等他們兩個等了一個多小時都沒見到人，不禁開始擔心起來，最後 binding 一脫、板子

CHAPTER.02

愛上新雪谷

大有收穫的二度滑雪

經過留壽都的經驗後，我們全家人真是一試成主顧，回台灣就立馬規畫起第二次的滑雪行程，這次我的好兄弟任賢齊也有去。以前我們兩家人每年就都會一起度假，像是泰國、峇里島、蘇美島，剛好他們正在北海道，所以我們決定去找他們會合，沒想到竟然意外發現了我心目中幾近完美的新雪谷滑雪場。

我老婆本來很害怕滑雪，但到了新雪谷後，在教練的帶領下也學會了ski。她一開始學的是雪板，卻因為對側面滑行的感覺一直抓不住而想放棄，但是她又很想陪我和小孩一起參與滑雪這個活動，於是轉去學ski。當她終於可以從綠色的初學者滑道順滑並轉彎時，還感動

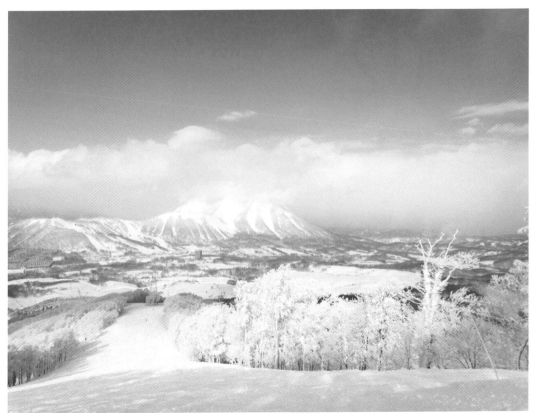

在練習之後,
我已經可以漸漸控制速度與方向了。

磚塊的重量，而且冰屋要的冰磚是磚頭的兩三倍大，孩子們一開始很興奮，但是很快就失去興趣，所以最後都變成爸爸們不停挖雪、做冰磚、蓋冰屋，相當累，小孩看到冰屋完成後，又要求我們再蓋一間，而且要求要比上一間大，雖然冰屋大概只有一個人身高的高度，但要知道，我們必須不停的將冰磚從盒子裡倒出來再舉高往上疊，重複不斷的彎腰再舉手的動作，到最後真的有種手快廢掉的感覺，對我說來，這簡直比滑雪還累，最後我和另外一位爸爸只能求饒：「你們饒了我們吧！爸爸累了，不要再蓋了啦！」

我曾經看過Discovery介紹的極地生活，蓋冰屋是他們冬天的娛樂，在冰屋裡是零下二十幾度，而冰屋外卻是零下四十度。我們蓋完後就躲到冰屋裡喝著業者送上的熱巧克力，雖然我們的雪場只有零下十幾度，但在極度疲累後喝著香甜的熱可可時，真的覺得好溫暖啊！而且可能是因為冰屋可以擋風的關係，屋內屋外真的有溫差，只不過在這次堆冰屋後，我只有一個心得，那就是下次如果還要再來蓋冰屋的話，一定要揪更多爸爸們一起來「同樂」，畢竟老婆和小孩都只能在旁邊出一張嘴，要出力的還是一肩扛起家計的男丁爸爸呀！

在雪地裡還是千萬不能逞強呀！

在北海道滑雪真的是一件相當方便的事，因為只要搭飛機到新千歲機場，就會有接駁車可以接送到留壽都或新雪谷滑雪場，尤其因為滑雪裝備不少，體積大又重，所以有接駁車或自駕遊相對來說會便利很多。

滑雪是個運動量非常大的運動，我又是個十分容易流汗的人，所以我在留壽都滑雪的第一天就瘦了二點五公斤，當時我第一天全身赤裸下量體重竟然只剩七十三點六公斤，第二天開始上滑雪課，開始摔，開始練習，晚上在同樣狀態下量體重竟然只剩七十一點一公斤，原因是汗都流光了，所以穿在裝備裡的換洗衣物就要多帶一些。通常我第一層會穿排汗衣，因為水分流失過快，因此在雪地裡，排汗衣真的很重要，它可以有調節體內水分的功能。排汗衣外再穿上長袖t-shirt，如果還會怕冷，就再套一件薄羽絨衣，這樣的洋蔥式穿法，即使進到有暖氣的室內也不會太熱，在零下的戶外也不會寒冷。

看似浪漫的蓋冰屋

在留壽都那次，除了滑雪外，我們還帶了孩子們去蓋冰屋，由於北海道的雪是粉雪，比較細軟，所以要製作冰屋的冰磚前，就必須先將粉雪倒入一個像種菜用的盒子中，再用腳把粉雪踩成扎實的冰塊，完成後往下倒，就是一個冰塊，然後再用這些冰磚蓋冰屋。

然而一間冰屋需要上百塊的冰磚，加上冰磚的重量其實相當重，一個冰磚就真的是一個

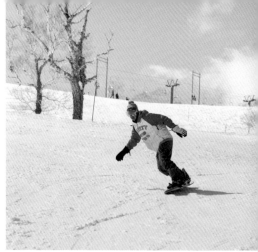

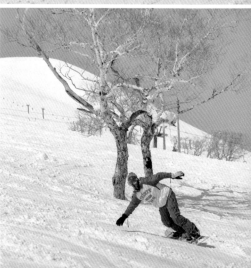

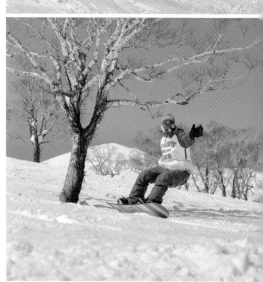

再有自信都不能逞強

北海道留壽都是我們第一次的滑雪初體驗，之前我就有一件Timberland最頂級的白色雪衣，當時單純只是想把這件高檔貨帶出場拉風一下，所以就傻傻的穿著白色雪衣上陣了，但朋友告訴我，這在雪地裡是相當危險的一件事！

因為當雪場布滿白雪，根本就是一片白皚皚，穿上白色的衣服根本就和自然融為一體，真的發生什麼事的時候根本不可能有人找得到你，到時候就真的是叫天天不應，叫地地不靈了。

雖然有穿衣服，但簡直就跟隱形人沒兩樣，真的發生什麼事的時候根本不可能有人找得到你，到時候就真的是叫天天不應，叫地地不靈了。

幸好我那次帶了兩件雪衣出門，本來另外一件是打算替換用的，但我聽了朋友建議，隔天馬上換成比較鮮豔的那件。畢竟大自然還是有風險的，就算對自己的運動神經再有信心，

的同好專家、跟著影片一起做重心訓練，這樣土法煉鋼的結果，就是摔到手肘差點斷了。

滑雪是一定會摔倒的，所以學習如何正確的摔倒是很重要的，因為速度越快，摔得就越重，幾乎是滾地兩、三圈。

初期摔倒的時候，我每次都用手肘撐，後來才知道，摔倒時應該順勢別抵抗，正確的摔法就是往前摔時直接膝蓋跪地，因為有護膝的保護所以沒關係，若是重心往後摔倒，要記住將脖子縮起來，有防摔褲就直接坐下去，不要抵抗，不要用力，這樣才不容易受傷，聽我的，千萬不要逞強，找教練絕對可以讓你少走許多冤枉路，而且這錢花的絕對是物有所值。我現在每次只要逢摔，都只希望不要受傷就好，要摔就摔吧！

不過這次的教訓也換得我手肘到現在仍會隱隱作痛，所以就算是板類運動再強大的人，我第一天剛站上雪板的時候，真的摔得很慘。但到了第二天可以控制速度和方向的時候，我就開始享受這樣的感覺，那真的很像我第一次玩衝浪的感覺，開心到一個極限。不過在摔了七葷八素之後，我開始可以慢慢轉S型，慢慢上手，逐漸覺得有趣，當我找到那個好玩的感覺就完全迷上了。然後第二天就抓到了訣竅，我想我上手的時間應該算是快的，雖然姿勢和重心還需要修正，但內心還是相當得意，尤其是在那麼多擁有豐富滑雪經驗的家長中，能夠第二天就在雪場內滑行，在外人及我的家人看來，應該是相當拉風的一件事吧！

站上雪板的第一天，摔得超慘！

我衝浪衝了那麼多年，對於板類的平衡算是滿擅長的，所以來到留壽都時只想到要幫小孩請教練，完全沒有考慮自己，認為我自己來就可以了，有需要再順便請教小孩的教練就好。

但可能是一開始我跟教練說我有衝浪經驗，滑雪和衝浪都是板上運動，教練誤以為我很厲害，所以他也只教我如何穿雪板走路、如何上下纜車等基本動作，就把我丟到初學者的綠線滑雪道，叫我慢慢滑。

結果那個早上我摔了無數次，摔到麻，麻到痛，已經摔到我很不舒服，心裡暗罵：「為什麼要玩這個鬼東西！」因為沒有學過安全的摔法，我的滑雪基礎動作其實是看YouTube自學，然後再詢問台灣

我太太說我進步的速度是神級的，不過當然沒有這回事，
那絕對是因為她太崇拜我，雖然她崇拜我是正常的，哈哈。

日本的各個雪場裡其實也設有滑雪學校，教練分為私人和團體兩種。不用說，私人教練的花費雖然較高，但相對一定照顧得比較好。私人通常是一對二，有時到一對四就算是很多了，但若是選擇團體教練的話，在滑雪季甚至可能多到一對十幾人以上，就很難去照顧到每個學員的學習心情與細節了。

一開始還沒排到教練課程時，我自己先帶著兩個小孩在雪地裡練習，兩個小時下來都快累死了，不誇張，因為我先帶著他們到至高點，他們往下滑的時候，我再跑上去等他們，來來回回真的非常喘，自己也沒玩到，所以真的非常推薦請專業教練陪伴。

我們也曾經在新雪谷（Niseko，也稱二世古或二世谷）參加過團體教練的課程，當時一看到是一對三，覺得非常幸運，因為三個人中的兩個是我家小孩，簡直媲美私人教練般的精實教學，但沒想到的是，第三位學員是一位非常漂亮的紐西蘭小姐，完全忽略我的小孩，結果那個教練就拼命照顧那位紐西蘭小姐，所以當下我就知道，團體課程真的得看運氣，有時好有時壞，雖然可以節省一點花費，但品質就沒辦法像私人教練來得那麼有保障。

定要提早安排。通常在今年雪季結束前，就要開始準備預訂下一個雪季的教練，這真的不誇張，因為教練的預約通常非常滿，尤其是知名教練。雖然一般雪場裡的教練都滿友善的，但我還是建議去之前就先找好教練，如果是旺季的假期更要提早訂房、預約教練時間，像我朋友四月要訂十二月的耶誕假期就已經沒有房間了，飯店旺季超搶手，教練最好也先預定。如果英日文程度不是那麼好的話，還有另外一個選擇，就是先上網找找看，哪個雪場有台灣教練駐點的再去預約，或者現在日本雪場其實也有不少中國教練，這也是可以參考的另一種選項。

可以正確的調整你的姿勢，讓你可以快速上手。他們帶著初學者做的動作看似無意義，但其實是在練習滑雪的基礎姿勢。另一方面，滑雪還是有安全上的顧慮，雖然大多數的北海道滑雪場都有救生人員在巡邏，但有教練隨行還是比較安全。

選擇教練也是相當重要的一門學問，遇到好教練，兩天就讓你學會基礎，遇到打混的，可能去了三、四次還是學不會。因為滑雪其實是一項細節相當多的運動，所以也必須具備良好的語言溝通能力，不然若是不能完全理解外文教練講課的內容，在一知半解的情況下上陣，就很容易因為抓不到訣竅或姿勢不正確而發生意外失誤。

一般日本雪場以日文和英文教練居多，因為日本雪場在世界上也是數一數二的出名，所以雪季時就會有很多澳洲、美國或紐西蘭的教練飛來日本工作，如果英文可以溝通就很方便。不過要注意的是，由於教練多為小班制，一天只能教幾個學生，所以一

北海道留壽都初體驗

教練很重要

第一次滑雪去的是日本北海道的留壽都,而促成這次旅行契機的,其實是我兒子。自從有了孩子,想要出國玩的第一優先考量都是他們,在玩樂的同時,也會希望孩子有玩伴可以一起同樂。如果只有我們一家人去,小孩有時還有依賴心,但是如果有同伴,他們就會很開心,也可以比較獨立的去玩。這第一次的滑雪之旅就是我兒子的同學一家人約我們一起成行的,一來孩子有玩伴,二來是從沒滑過雪,就當體驗吧!

孩子的同學家長裡有很多都是留美的,他們以前都曾經在美國或加拿大滑過雪,雖然有經驗,不過回來台灣有了家庭後,通常一年也無法滑到幾次雪,每次來又都只有幾天的假期空檔,時間很珍貴,當然要好好把握,所以也不用太期待可以互相切磋學習,就連我的好朋友,也就是ALL RIDE的老闆,台灣滑板、滑雪教父Jimmy都說:「來日本滑雪當然要一次滑個過癮,誰還有空理你呀!」

Jimmy說,我可以帶你滑,但可能沒空教你,因為教練就要肩負指導人的責任,如果跟旅行團,通常都會包含教練,但若是自助旅行的話,不管你是不是初學者,到雪場都最好要先找個教練。因為教練

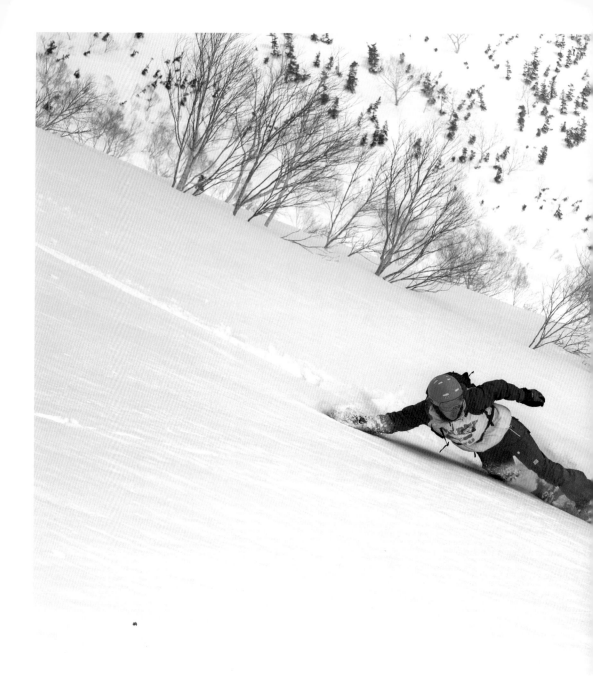

我的滑雪冒險史

第一天站上雪板真的摔得很慘。但可以控制速度和方向的時候,我就開始享受這樣的感覺,那真的很像我第一次玩衝浪的感覺,開心到一個極限。

CONTENTS

著玩ski，才讓陶子重拾信心，一腳踏入滑雪的世界。

跟我一樣熱愛極限運動的好哥兒們任賢齊，每年都會找我做一些瘋狂的挑戰，第一次他找我去參加戈壁大沙漠的越野摩托車賽，那年他撞斷了腿骨。第二年又找我參加四輪的戈壁大沙漠越野賽，那一年他撞傷了肋骨。第三年找我去錢塘江衝浪。這次更酷，但我還是婉拒了。原因無他，年輕時，追求速度和刺激感是一種對於自我的挑戰，就像人生一樣，再高的浪都想試著翻越，衝就對了。我甚至還玩過飛行傘，仗著年輕氣盛，根本不知道害怕兩字怎麼寫。但自從結婚生子後，光是拍戲吊鋼絲都讓我覺得險象環生，因為有了家人，所以開始懂得害怕。

這樣看下來，或許有人會覺得我因為有了家庭而改變生活模式，但其實是他們為

了我而改變。以前衝浪時通常都是我一個人下水，然後家人在飯店等著我回來，但滑雪就不一樣了，我們一家人可以一起抱著滑雪板走到滑雪場，滑完雪後還可以一起泡湯，並分享當天的滑雪心得及體驗。

滑雪比起衝浪，讓我與家人的關係更緊密，這個運動把我們一家人圈在一起，一起摔跤、一起學習、一起往前滑行，而且日本的滑雪場通常都設計得很有度假感，從硬體設備到美食、溫泉應有盡有，對於想要追求速度的我來說，這真的是既完美又享受的度假模式！我怎能不愛上它呢？

種感受，當速度感來臨，我們會想辦法控制它並且享受它。但對她而言，第一個直覺反應就是尖叫：「啊～怎麼辦？」每次她都是「捨命陪君子」，而且若是在正常時間去海邊，人潮眾多，就必須顧及到小孩，還有其他的沒的考量，無法衝得盡興，所以衝浪大部分都是

我自己一個人去，除非像是出國去峇里島，我就會帶小孩去玩bodyboard，讓他們一起參與我對衝浪的熱情。

以前衝浪對我來說，真的是屬於比較孤獨的運動，不僅一個人出門時間早，通常也讓我無法睡好覺，尤其是在知道隔天有大浪時，更會異常的興奮睡不著。而且衝浪是很

耗體力的，衝完浪的那天通常會因為氣力耗盡，什麼事都沒辦法做，所以漸漸的就比較少去衝了。但即使我一直以來都很享受極限運動的刺激快感，卻從沒料到會瘋狂迷上滑雪，一來是我很怕冷，所以我們壓根兒沒想過要去冰天雪地的國度旅行，二來是被朋友們揪團滑雪多年，我卻仍樂在海裡浪裡毫不心動。不過其實開始滑雪後，最上癮的根本就是我本人，幸好我的小孩們也很樂在雪地裡玩snowboard，不過陶子就比較辛苦了，她不僅在雪地裡摔倒、摔傷，還要陪小孩打雪球、堆雪人及冰屋，不過幾次下來，她也發現滑雪自有另一種迷人的姿態。自從愛上滑雪後，我才發現演藝圈也有許多同好，像是張震嶽就滿厲害的，他還自拍影片放上YouTube，另外我也曾在日本的滑雪場遇到過伍佰老師，陶子剛開始玩雪板的時候摔得很慘，一度很灰心，就是他建議陶子可以試

把頭伸出窗戶，吐著舌頭的那種自在感。

最初開始接觸滑板的時候，一直覺得會玩滑板的人都還滿強大的，因為一不小心摔倒的話，迎接你貼地的就是柏油路或水泥地，不蓋你，那種痛真是永生難忘的。衝浪則是要滑很久的水到外海去，但可以親近大自然，看著海浪一道道迎面而來，享受被海水擁抱的快感，尤其在颱風的時候，那個浪通常都有一、二層樓高，光從視覺看來就已經非常刺激了。還記得我以前去衝颱風浪的時候，在海邊，那個浪進來就像一座一座的山，而那些山經過身邊劃過去，會發出轟轟轟的音頻從身邊劃過去，此時會讓我的腎上腺素大爆發，促使我想要去征服這個自然現象。

不過呀！不得不提到現實面的考量，台灣地形豐富，雖然有美麗的海岸線，但卻沒有像國外那般世界級的浪，在台灣如果能

在浪頭上站住三十秒就已經是可以破紀錄的了。但滑雪就不一樣了，只要提著裝備，輕輕鬆鬆搭著纜車上山，再來就完全依照個人的能力而定，如果能力好一點，可以從紅線、黑線依序滑下來，滑行時間通常也可以有十五到二十分鐘。這期間腳上的滑雪板也可以跟隨自己的心，去樹林間穿梭、去跳台騰空，或是滑行到其他更開闊的地方，可以乘著速度，無拘無束的翱翔在大自然裡，若是跟我一樣熱愛速度的人，一定也會喜歡這種熱血奔馳的感覺。

在滑雪之前，我一直非常熱愛衝浪這個極限運動，在十多年的衝浪期間裡，我通常都是四點出門、五點下水，衝兩個小時的浪回到台北，還可以送小孩去上學。以前陶子也會陪我去，記得有回我把她從岸邊推向海中央，她都快瘋了，我知道她其實無法享受衝浪的快感，玩極限運動的人都明白那

滑雪怎麼變成
我的真愛？

什麼是熱血？雖然我們常說
過了四十歲的大叔，大概只能說一
口熱血的好道理，不過對我來說，
雖然有了家庭，但我的生活在實踐
熱血這一塊，這份激情可一點也不
輸給史丹利！我從小就喜歡有關滑
行的運動，主要是因為我熱中於速
度感。小時候沒什麼休閒娛樂，所
以很喜歡自己快速的奔跑，或是被
大人用摩托車載著去吹風。等到長
大有能力時，就開始玩賽車，再來
就是滑板、衝浪，一直到現在的滑
雪，我雖然還滿怕高的，但卻很享
受速度，速度對我來說有一種莫名
的吸引力，這種說法對沒那麼熱愛
速度的人聽起來好像有點玄。如果
要形容的話，那個畫面就很像是開
車載著一隻狗，而狗狗在乘風之際

滑雪讓我們人生更完整

兩個熱雪大叔的冒險之旅

李李仁、史丹利・著

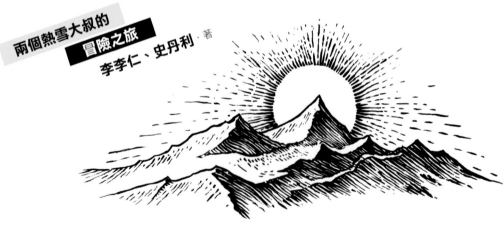